目錄

Françoise Cachin

法蘭瓦絲・卡湘為法國奧塞博物館館長，
也是法國國立博物館聯盟主席。
她曾主辦過各式各樣的展覽，包括：「義大利未來主義展」（1973）、「馬
內展」（1983）、「高更展」（1988）、「秀拉展」（1991）、「歐洲畫家聯展」
（1993）等。此外，她還編過多本展覽目錄，
並著有關於高更、西奈克、馬內、竇加等畫家書籍。
她曾為《加利馬發現文庫》編寫《高更：不情願的野蠻人》（1989）與
《秀拉：藝術科學之夢》（1991）。

馬內

「我畫我看到的！」

原著= Françoise Cachin

譯者= 李瑞媛

馬內是位革命者，或純粹的繪畫創作者？
事實上眾說紛紜。當年擔任文化部長的
文學家馬勒侯，便是質疑者之一。
馬內催毀了學院派的繪畫技巧！
在那個時代，與其說他復興了提香、
維拉斯蓋茲或亞勒斯的偉大畫作，引人議論；
不如說他使用新技法，
重新結合偉大畫作的傳統，
難怪波特萊爾說：「空前絕後的馬內，
是現代潮流的第一人，衰老頹廢的改革先驅！」

第一章
小學生・海上實習生・
畫室學徒

左圖是<馬內雙親
畫像>的細部，
馬內母親的手深陷在毛
線團中。她一生鼓勵兒
子的藝術事業。右為臨
摹安德烈・得爾・沙赫
多 (Andrea del Sarto) 的
一幅赭紅粉彩素描。

若從遺傳基因來看，馬內從兒童時期，便有「是否要成爲一位畫家」的問題。賈尼歐引用馬內自己的說詞：「藝術像一個圓圈，無論圈裡、圈外，藝術家才氣是天賦的，誰也擋不住。」言下之意，他是偶然的機緣進入神奇的藝術圈子。事實也如此，他並非成長於藝術世家，與絕大部分的上一代繪畫大師正好相反。馬內生於中產階級家庭，也在優渥的環境中度過一生。馬內有一次爲一位得到勳章好友辯解時，來自中產階級的印象派大師竇加 (Degas)便說：「我可不是今天才知道您也是一個富裕的中產階級。」但天意早有安排，他將變成一位叛逆者，向傳統價值觀挑釁。

面對藝術學院的故居

馬內的故居在小奧古斯丁街五號（今名邦那拔特街，位於藝術學院與法蘭西學院間），愛德華・馬內（Edouard Manet）1832年一月23日在此出生，八天後在聖捷貝教堂受洗成爲天主教徒。馬內在此開始藝術事業，也在此結束生命。他不曾進入兩所名校就讀，一生也與二校敵對。

父親是法務部高級公務員，來自世代爲律師的巴黎家族，家風甚嚴，具有伏爾泰式詼諧的機智及文化涵養，是一個反抗君主專制，擁護帝國共和的傳統家庭；母親生於外交世

馬內兒童時期的照片（上圖）。左圖爲生性愉悅的傅尼葉上尉，是飽學之士，扮演著啓蒙馬內藝術才華的主要角色。

愛德華・馬內故居的正門（今名爲邦那拔特街5號）。

馬內1860年親自為雙親繪製肖像，父名奧古斯都‧馬內(Auguste Manet)，母名尤金妮‧馬內(Eugénie Manet)，其父當時已病魔纏身，兩年後逝世。這幅畫於1861年入選沙龍展，他父親非常的滿意，絕未料到正平順展開事業的兒子，後來的一生卻一再承受落選的慘敗。

家，外公傅尼葉是法國駐斯德哥爾摩的外交官，極受瑞典國王禮遇，馬內的母親還是瑞典國王的義女。然而馬內像所有的藝術天才一樣，終究要違背父親心願——希望長子繼承家業成為律師。

　　舅舅愛德華‧傅尼葉(Edouard Fournier) 上尉常帶他到博物館觀賞繪畫，啟蒙了小愛德華的藝術天份。舅舅到底是什麼樣的人？他擁

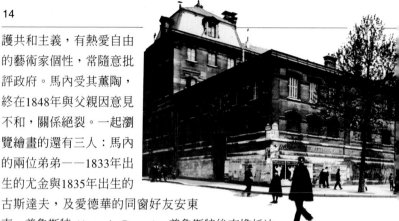

護共和主義，有熱愛自由的藝術家個性，常隨意批評政府。馬內受其薰陶，終在1848年與父親因意見不和，關係絕裂。一起瀏覽繪畫的還有三人：馬內的兩位弟弟——1833年出生的尤金與1835年出生的古斯達夫，及愛德華的同窗好友安東南·普魯斯特 (Antonin Proust)。普魯斯特後來擔任法國藝術部長，替過世的馬內撰寫並出版回憶錄。

舊時的羅林中學：今名為賈克·德固高中，位於杜旦大道上。馬內於1844年至1848年就讀此校。馬內出生在巴黎塞納河左岸文教區，在巴黎西郊的巴提紐 (Batignolles) 度過童年。後來，他把畫室設置於巴黎右岸的聖·拉札 (Saint-Lazare) 火車站附近。

馬內差不多花了10年的時間來臨摹大師們的畫作，他偏愛威尼斯畫派。1854年，他在羅浮宮 (Louvre) 臨摹丁多列托 (Tintoret) 的自畫像 (l'Autoportrait)，並在畫的上端加了一行文字。修畫時，此一行文字被刪除了。

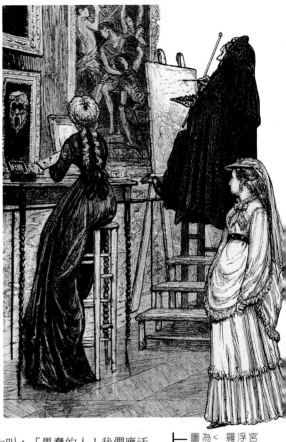

羅林中學時
期的馬內，既無知
又狂妄。普魯斯特回憶
說，有一回歷史老師華
隆（Wallon，參與簽署
法蘭西第三共和國宣言
的眾議員之一），在課堂
上討論狄特羅（Diderot）
的《沙龍》（Les Salons）
一書，有段文字譴責諂
媚逢迎的畫家……注定
跟不上時代，馬內立刻大叫：「愚蠢的人！我們應活
在自己的時代，畫所看見的，而非擔心潮流趨勢。」
如記載屬實，那時約1846至1848年間，他才15歲左
右，顯示對繪畫早有興趣，並極有主見。

　　這位早熟天才在學校筆記本上，畫滿了素描與漫
畫。舅舅偶爾也付錢讓他學繪畫，鉛筆變成他表達反
抗的工具。依普魯斯特說，臨摹名畫時，他偏以同學
的頭作練習，素描是他反叛精神的化身，圖案是自由

上圖為＜羅浮宮
臨摹大師畫作的
年輕畫家們＞。馬內
在羅浮宮臨摹畫室認識
了封登‧拉杜、竇加、
貝特‧莫里索等畫家朋
友。此為他直接模仿維
拉斯蓋茲銅版畫。畫中
坐在高腳凳上的年輕女
子正完成小型的＜丁
多列托自畫像＞。

En rade de Rio-Janeiro: à bord du Havre-et-Guadeloupe. ce 11 Mars 1849

獨立的宣言。

海上實習生

當他沒考上海軍學校，是否立即向家人反映「當海上實習生」的願望？在父親眼中，馬內不是好學生，不得不放棄他繼承律師事業的期待。馬內毫不覺得傷害了父親，反而找到逃避藉口，自願當商船實習水手。他的海洋經驗全靠實務。1848年12月，16歲的馬內以實習生登上亞佛‧瓜得路波 (Havre et Guadeloupe) 海上學校，隨船到里約熱內盧。這位年輕的巴黎人歷經六個月航海鍛鍊，粗獷的海上生活與異國港口停泊擴展了他的視野。

里約熱內盧港灣景色（下圖）。經過56天的海事學校見習生之旅，馬內在1848年抵達里約熱內盧港口。這便是他當年眼中的里約海灣。

在里約熱內盧停泊時，馬內對「亮麗的巴西女子」並非毫無感覺，特別是她們都有一雙黑亮眼睛和一頭烏黑秀髮，<奧林匹亞 > (l'Olympia) 圖中的黑奴或許就是他當年因印象深刻，而留在畫布上的視覺記憶：「我曾到一黑奴市場，所看到的景象令人憤慨，大部分的女奴腰間以上全裸，有的在包頭巾，有的在整理天生卷曲的短髮，幾乎都穿著奇形怪狀的燈籠褲。」實習之旅讓他愛上海洋。1860年時期，他也以最精湛的海藍色來表現這段海上回憶。評論家查理‧杜菲 (Charles Toché) 引述馬內的話：「巴西之旅讓我學到很多事物，夜晚我在船尾凝視光與影的遊戲；白天在甲板上的我，眼神不曾離開

「在里約，我並沒有找到繪畫大師。艦長拜託我為同學開課授畫，我的聲名在穿越大西洋時，便傳開了！船上的軍官和老師們請我為他們畫像。艦長更以金錢賞賜作為回報我的工作，當時的我，幸運的完成所有的交代，讓大家感到滿意。」

on n'a pas pu *[手寫法文信件，無法辨識]*

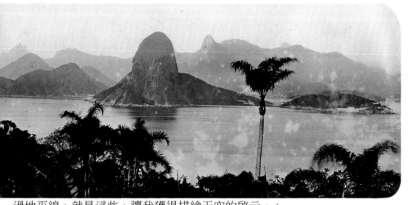

過地平線，就是這些，讓我獲得描繪天空的啟示。」

庫提赫畫室 (L'atelier Couture)

1849年六月返抵巴黎後，他又在海軍學校考試落榜，家人終於同意他實現畫家願望。1849年秋天，他進入庫提赫 (Thomas Couture) 畫室拜師習藝，在那裡學了六年。追隨庫提赫並非隨性選擇，當年34歲的庫提赫為頂尖的年輕畫家，他畫的 <

馬 內前往里約旅途中，寫給雙親的一封信，熱情洋溢的描述航海實習生在充滿異國色彩港口的生活。

Ton fils respectueux
Edouard Manet

羅馬帝國之衰亡 ＞(Romains de la décadence) 剛在
1847年沙龍展大放異彩。這幅巨大歷史畫的色調
生動活潑，筆觸輕巧，擺脫學院派束縛。庫提
赫畫室被視爲創新的畫室，與已獲得羅馬藝術
大獎爲榮的奧古斯丁・畢柯 (Augustin Picot) 畫
室敵對，也不以羅馬藝術大獎作目標。馬內
能成爲專業大師，當時做了大膽的抉
擇。父親雖反對，但比想像中自由民
主，他尊重了17歲的馬內選擇。

　　庫提赫畫室的六年歲月，對馬
內作品中的現代畫家觀點有著難以
想像的影響力。庫提赫於1867年出
版《畫室方法與談話集》(Méthodes
et entretiens d'atelier)，完全展現出優
秀且自由派大師
風範。馬內

拜庫提赫爲師期間，完成多幅素描油畫，除少數爲臨摹外，多是素描及油畫，現均不存於世，令後人不禁猜測，難道馬內銷毀了這段深受庫提赫影響，後又遭自己否決的作品？

「我們不在羅馬」

賈克・艾米爾・布朗西 (Jacques-Emile Blanche) 是馬內畫室的年輕實習畫家，他觀察馬內晚年的工作，讚揚大師作畫的科學精神：「馬內是集結西班牙、法蘭德斯及荷蘭大師技巧，自成精湛筆法的最後一人。並且他見解獨到正確，

MÉTHODE

ET

TRETIENS D'ATELIER

PAR

THOMAS COUTURE

知道如何一面以出色的傳統爲基礎，一面卻又破壞這傳統；而那些自認爲學院派的畫家，一昧地捍衛著『法國藝術品味』」。若說馬內反抗他的老師，不如說是反對老師作品中的主題；庫提赫基本上而言是個歷史畫家，畫中的敘事、寓意，源自對貴族藝術的「尊古」品味。普魯斯特回憶錄提及：每逢星

湯姆士・庫提赫於1847年完成的<羅馬帝國之衰亡 > 是一幅成功的傑作。直至今日，此畫的構圖一直被韋爾貝時期寫實主義學院派畫家視爲經典之作。然而，庫提赫在此畫上展現的功力，又比那些學院派的畫家更爲自由，可從他著的《畫室方法與談話集》中得到印證。

馬內在佛羅倫斯・史卡爾卓修道院臨摹安德烈・得爾・沙赫多的< 耶穌受洗圖 > (Baptism of Christ) 素描。

期一，畫家們交代模特兒們擺出一星期的姿勢時，馬內總和模特兒們爆發一成不變的爭執。……往往，暴跳如雷的他會跳上桌子，指責他們的擺姿過於傳統僵化，大叫說：『難道你們的姿態不能自然些？你們這群無知的年輕人，沒有我指導，沒有一張畫能獲羅馬大獎……我

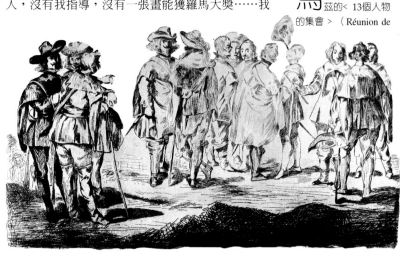

馬內臨摹維拉斯蓋茲的〈13個人物的集會〉（Réunion de

們不在羅馬，不去羅馬！我們在巴黎，而且要留在巴黎。」有一次模特兒擺出他要的一個簡單姿勢，身上還穿著少許衣服……庫提赫正好走進畫室，……面對穿衣的模特兒，他顯得不悅……「誰幹的蠢事？」馬內說：「是我！」庫提赫答道：「算了吧年輕人，你只認得杜密耶 (Daumier) ！」在庫提赫眼中，馬內的畫充其量只是寫實諷刺畫，杜密耶是不入流的畫家。

treize personnages，上圖），此畫已失傳，因此完成數幅油畫或版畫複製畫（下頁圖）。另他在羅浮宮臨摹提香〈帕多的維納斯〉（Vénus du Prado），當年畫名〈邱比特與安提歐普〉(Jupiter et Antiope)。

博物館畫室

馬內年輕時的美術教育，除庫提赫畫室外，博物館的臨摹畫室也是他學習場所。他在羅浮宮臨摹義大利畫家的畫，如丁多列托的自畫像、提香 (Titien) ＜聖母與兔子＞(La Vierge au lapin) 和＜邱比特和安提歐普＞、布雪 (Boucher) ＜黛安娜出浴＞(Diane au bain)。這些視覺記憶全在稍後的＜乍見一美人＞(Nymphe surprise) 畫中。他也臨摹盧本斯 (Rubens) ＜海倫·傅孟與他的孩子們＞(Hélène

Fourment et ses enfants) 及維拉斯蓋茲 (Vélasquez) 早已失傳的＜年輕騎士＞(Les Petits Cavaliers)。他並數度前往荷蘭博物館。1853年和弟弟尤金同赴義大利傳統之旅，參觀威尼斯和佛羅倫斯，兄弟倆請法蘭西路易拿破崙王朝未來的部長歐理威當導遊。他在佛羅倫斯臨摹提香的＜烏比諾的維納斯＞(Vénus d'Urbin)，10年後可從＜奧林匹亞＞看到一幅不恭敬的版本。

1853年，年僅27歲的年輕律師艾米兒·歐理威 (Emile Ollvier) 在佛羅倫斯遇見尤金與愛德華·馬內兩兄弟。

1857年再赴佛羅倫斯的安尼日亞塔教堂臨摹沙赫多的巨幅壁畫。

景仰的當代畫家

巴吉兒 (Edmond Bazire) 是馬內死前認識的朋友,可能是馬內的回憶或其太太轉述,他說:「1853年馬內到威尼斯前,繞道德國、中歐,參觀卡薩博物館、德黑斯德博物館、布拉格、維也納與慕尼黑等首都博物館,並臨摹了一幅林布蘭 (Rembrandt) 的人像畫。」

　　同代的畫家中,他景仰的對象有好幾人。辛爾貝的 < 奧蘭城的葬禮 > (L'Enterrement à Ornans) 入選1852年沙龍展,1855年再度參展,引起不少畫室熱烈討論與批評。普魯斯特的回憶錄中引述馬內的話:「我們無法用更完美的字眼來形容它的美妙!不過此畫過於烏黑!」柯洛 (Corot)、都畢尼 (Daubigny)、瓊

馬內經常臨摹大師的作品。當他到佛羅倫斯的安尼日亞塔教堂臨摹沙赫多的 < 國王來臨 > (L'Arrivée des rois) 時,簡單幾筆勾勒出的 < 穿袍子的人 > 素描(右上圖)。

馬內唯一保存下來的一幅臨摹德拉克瓦在盧森堡公園博物館展出的 < 但丁之舟 > (La Barque de Dante)。

金 (Jongkind) 是馬內景仰的「最具實力的風景畫家」。馬內一生拙於表現的即風景畫，據他的說法，他被貝維城花園的疾病「毒死了」！

　　德拉克瓦也是他景仰的畫家之一。1855年，他甚至親自

德拉克瓦 (Dela-croix) 與辜爾貝 (Courbet) 是馬內時代，年輕畫家們所崇拜的兩位大師。在他們過世後，馬內根據照片，以石刻版技法製作了辜爾貝的肖像（左下圖）。

登門拜訪，請求臨摹＜但丁之舟＞，這幅畫當時在盧森堡公園博物館展出（當年的現代繪畫博物館）。他倆的交往並不熱絡，德拉克瓦在日記中隻字未提。1859年馬內再度慘遭沙龍展拒絕，此時，德拉克瓦卻挺身而出，在那群令人膽戰心驚的評審們前為馬內大抱不平。

當馬內和穆傑共進午餐時，大聲的說出心中的計畫：「盧森堡公園博物館正在展出德拉克瓦的曠世名作＜但丁之舟＞，我們趁拜訪他的時候，順便也徵求他同意讓我們臨摹＜但丁之舟＞。」，穆傑回答說：「小心！德拉克瓦是冷漠無情的人！」抵達德拉克瓦位於羅里特的聖母街的畫室時，他毫不吝惜告訴這兩個人自己的喜好，並熱絡的想知道他倆……的喜愛。離去時，馬內說：「冷酷的不是德拉克瓦，而是他的規則。總之，讓我們一齊臨摹＜但丁之舟＞吧！」

安東南・普魯斯特
引述

「重新組合歷史人物的肖像畫，
真是天大的諷刺！唯有一件事是真實的：
描畫出第一眼所看見的。
一旦眼睛看見了，畫也就完成了！
萬一畫得不好，就再重頭來過。
其餘的都不重要。」

安東南・普魯斯特引述
馬內的話

第二章
波特萊爾與西班牙

左圖為<杜樂希花園的音樂會>
(La Musique aux Tuileries) 的細部圖。寬邊帽沿下露出樂卓希夫人雙眼的眼神。馬內在她家結識象徵派詩人波特萊爾。帽子上方的側影正是他。右邊留鬍子帶高頂禮帽的應該是畫家封登・拉杜 (Fantin-Latour)。右圖為馬內仿歌雅西班牙風格的銅版畫<異國之花> (Fleur exotique)。

從庫提赫畫室時代到畫出幾幅轟動大作，馬內的自信、大膽放肆、愛嘲弄他人卻又直爽個性，早眾所週知。不久，他和畫家貝拉華 (Balleroy) 一起成立畫室。

1856年離開庫提赫畫室後，他並不急著展出自己畫作。年輕時代就充滿叛逆性的他，此時仍難免拂逆家人的期待。他對自己說：「在我入選沙龍展之前，我還得到前輩大師那兒註冊！」直至1859年，馬內持續地臨摹大師們的傑作：丁多列托、維拉斯蓋茲、盧本斯。在羅浮宮臨摹畫室，他結識封登・拉杜與竇加，稍後，並成為他最親近的朋友。

馬內終於將第一幅畫＜喝苦艾酒的人＞ (Le Buveur d'absinthe) 報名參加1859年沙龍展。結果：第一次被拒，第一次鬧得滿城風雨，卻也是他的第一次成功。畫家尤金・德拉克瓦在評審團面前為馬內與生俱來的繪畫天賦辯解，詩人查理・波特萊爾 (Charles Baudelaire) 也在巴黎文人藝術圈中肯定他的才華。

沙龍展的評審委員不喜歡他不受拘束的筆觸及不灑脫大方的自然風格，更厭惡畫中主題：酒鬼的人像畫，並且不遠處的酒瓶毫無寓意可言，但畫中的模特兒柯加得太真實了！或許只是原則問題吧。他詮釋波特萊爾的酒與印度大麻的詩篇，為那些生活放蕩者可

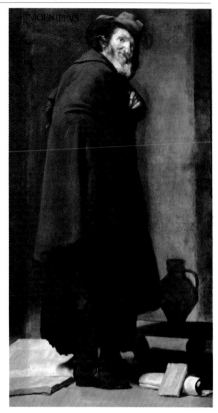

早在他出發前往西班牙，他出名的西班牙風格，源於臨摹維拉斯蓋茲的銅版畫影響。（上方）從左到右：維拉斯蓋茲的＜梅里普＞ (Ménippe)、馬內鎬版畫＜乞丐哲學家＞ (Mendiant-Philoso-phe) 和1859年遭沙龍展拒絕的＜喝苦艾酒的人＞。

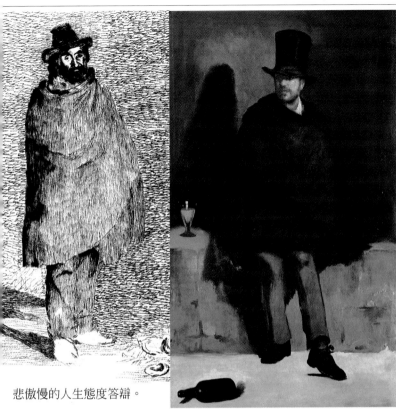

悲傲慢的人生態度答辯。

波特萊爾與馬內

馬內年輕時常與波特萊爾在樂卓希 (Lejosne) 少校的沙龍見面。樂少校與馬內家人交情甚篤，他常接待各類型朋友：馬內一家、巴貝・都維里、康斯坦丁・季斯、拔克蒙或那達 (Nadar)，群聚一堂。至

ZACHARIE ASTRUC

LES 14 STATIONS DU SALON

AOUT

1859

PRÉFACE DE GEORGE SAND

馬內的＜喝苦艾酒的人＞是他第一幅真正的寫實畫。挑釁式的筆法加倍地與庫提赫的古典美術教育劃清界線。畫中酒鬼哲學家及衣衫襤褸的詩人造型應來自波特萊爾啟發的靈感，也是愛倫坡 (Edgar Poe) 筆下常出現在巴黎人行道上的人物。

1854年，馬內與波特萊爾已成莫逆之交。

　　馬內收到落選回函時，正在波特萊爾家；接著他們論及庫提赫與德拉克瓦等人，波特萊爾說：「總之，我們要做『自己』！」馬內反駁：「親愛的波特萊爾，我一直都這麼告訴您！難道我沒有在〈喝苦艾酒的人〉畫中表現自我本色？」波特萊爾遲疑地說：「喔…喔…！」馬內則道：「算了吧！連你都眨低我，所有的人就……」由普魯斯特引述的這段對話，不難了解波特萊爾對馬內的支持態度友好、確切，卻非毫無保留。

　　1859年的〈草地上的午餐〉(Déjeuner sur l'herbe) 及1860年〈奧林匹亞〉引起喧然大波，除兩人的私人信函外，波特萊爾從未公開聲援馬內。波特萊爾在1859年後並未出版任何的沙龍展藝評，但一有機會，他會用其

馬內畫中的苦艾酒酒杯（如下圖）是波特萊爾詩中衣衫襤褸詩人醉酒的挑釁意象。

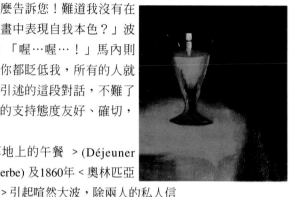

攝影家菲力斯‧杜那松 (Félix Tournachon) 是波特萊爾與馬內共同的朋友，（左圖）他為兩位朋友拍的照片。波特萊爾的病死，無疑讓年輕的馬內失去一份強烈友情的支持。波特萊爾的〈現代生活的畫家〉(peintre de la vie moderne) 一文，與其說是為康士坦丁‧季斯 (Constantin Guys) 而寫，不如說是為馬內而作。

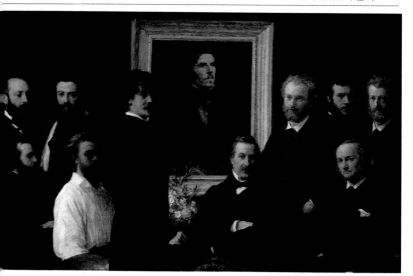

方式來支持馬內。波特萊爾是否覺得馬內不十分贊同他的想像力觀點：想像力為感官之母？或許他在責備後者所重視的人格弱點：對成功的非份冀求？

　　馬內非常清楚波特萊爾的友誼及對他卓越藝術才華的景仰。波特萊爾1865年寫道：「疏忽、不平衡是馬內的缺點，我對他不可抗拒的魅力全然明白，是最早了解他的人之一。」並在1862年蝕刻家沙龍展藝術評論的最後一篇特別提到馬內：「在下次沙龍展中，將看到馬內幾幅具有強烈西班牙風味的畫作。馬內與樂果先生結合現代的寫實品味已成氣候，帶動一股生動、豐富、敏感、大膽的想像力。如果沒有這種想像力，再好的感官本能也只是一群無主的奴隸。」

西班牙的影響

因雨果 (Victor Hugo) 到勾提葉 (Théophile Gautier) 等浪漫派文學大師鼓動下，西班牙風格在法國流行起

封登‧拉杜為紀念德拉克瓦逝世，同年完成＜追思＞(Hommage)。畫中穿白襯衫者為拉杜，坐在畫家惠斯勒後面。惠斯勒與馬內各站在德拉克瓦肖像的一邊。馬內的右邊是畫家貝拉華、鐫刻家布拉卡蒙和坐著的波特萊爾，左邊是香佛樂希。

「我的職業讓我小心翼翼地凝視每張臉孔，自然而然地發展出面像學本能！您明白從這份本能中所得到的樂趣，是它使生命在我們的眼中顯得更生動有意義。」
波特萊爾
《繩子》(獻給馬內)

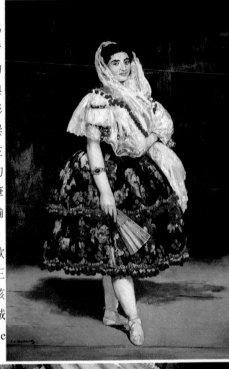

來。波特萊爾並在文藝評論中，不斷地指西班牙和寫實主義實為一體；年輕的馬內則認為，古伊比利亞黃金時代與學院派宣揚的義大利古典模式背道而馳。古典學院要避免的正是寫實的典型形象。衣衫襤褸的乞丐聖人，其崇高的哲學代表浪漫主義與寫實主義和諧相融之意境。此種昇華的哲學觀啟發了馬內靈感，以畫筆描繪出氣勢高昂的舞孃〔＜瓦倫斯的羅拉＞(Lola de Valence)〕、詩人般沉思的歌手〔＜西班牙歌手＞(Le Chanteur espagnol)〕、王子般優雅的童子〔＜拿劍的小孩＞(L'Enfant à L'épée)〕、塞維亞城的頑童〔＜小孩與狗＞(Le Gamin au chien)〕。

1865年前馬內不曾到過西班牙，但令人驚訝的是西班牙回來後，他不再畫「西班牙題材」（除一幅紀念西班牙鬥牛士外）；但維拉斯蓋茲成為他繪畫的範本。在旅行前，他即知道維拉斯蓋茲；到西班牙後，在馬德里的帕多博物館才發現他畫作的偉大。維拉斯

左頁圖的< 瓦倫斯的羅拉 > 與下圖< 西班牙歌手 >，深深吸引著波特萊爾與勾提葉兩位浪漫詩人。

「處於形形色色的美麗之中，
朋友！我深深的感受那搖擺不定的慾望：
感受到< 瓦倫斯的羅拉 > 的紅黑寶石，
閃爍著令人詑異的魅力。」
　　　　　　波特萊爾

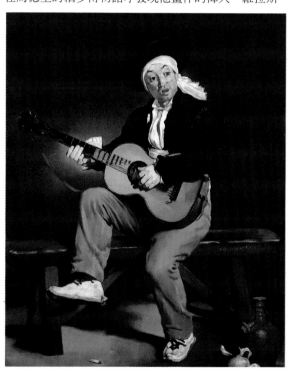

蓋茲的卓越技法迄今屹立不搖，「這趟西班牙之旅，令我發現最具價值的畫家——維拉斯蓋茲。我毫不驚訝在他畫中找到自己繪畫理想，給我許多自信與希望。」馬內1865年九月對友人亞斯楚克 (Astruc) 如是說。馬內的西班牙風格於1861年五月首次贏得成功，< 西班牙歌手 > 入選沙龍展，< 馬內雙親人像畫 >

「奇怪！這位吉他歌手並非來自歌劇院的樂師……但是，彷彿維拉斯蓋茲正眨著眼睛向他打招呼！哥雅向他要火點煙。一道強勁有力的筆觸和一層非常真實的色調，讓畫裡的人物洋溢著極自然的才華。」
　　　　戴奧菲‧勾提葉

(Portrait de M. et Mme) 獲得榮譽佳獎……戴奧菲・勾提葉為此寫了一篇讚美文章，大眾也第一次注意到他率直生動的技法及色調感覺——凸顯馬內個性的黑色。他也談及繪此人像時，聯想到「馬德里大師」及「亞勒斯」(Franz Hals)。他並認為哈勒姆（Haarlem，即荷蘭）與西班牙畫家技法有相當關聯：「如說亞勒斯流著西班牙血統，毫不稀奇，因他是馬林人，而馬林16世紀曾被西班牙統治，無人能否決此一看法。」

　　自嶄露頭角後，他和朋友們形成一個小社交圈。那一陣子，他自認已踏上成功之路，絕未料到往後幾年，一再慘遭沙龍展落選的挫折。

位於義大利大道上的杜東尼咖啡屋（上圖的露天咖啡座），是衣冠楚楚且生活放蕩人士的聚會所。

從杜東尼咖啡屋到杜樂希花園

他過著法國當時最流行的波西米亞式花花公子的生活，服飾講究，生活引人注目，「幾乎每天下午兩點到四點間，他都到杜樂希花園 (jardin des Tuileries) 寫生，描繪樹下嬉戲的兒童與精疲力竭的褓母。波特萊爾為平日伴侶。好奇的群眾圍著衣著高雅的畫家擺畫布，安詳地端著調色盤彷如在畫室一般。」藉普魯斯特在19世紀的描述，不但了解印象之父的戶外寫生景象，也得知他總在花園先完成草圖，再在畫室完成。

　　「杜東尼咖啡屋 (café Tortoni) 是他前往杜樂希花園作畫前的午餐地點。下午五點到六點間從花園再回到這裡，大家一邊傳閱他的草圖，一邊讚美他……但蒙馬特區 (butte Montmartre) 與左岸的畫家不然。有句名言說，是敵是友，應捫心自問誰才是真正的敵人。他們也常在蓋柏咖啡屋及歐特佛葉餐廳 (辜爾貝

的大本營) 聚會，令辜爾貝嫉妒地
說：『但願這年輕人能畫出維拉斯
蓋茲一樣偉大的畫！』學院派畫
家正等著這群不妥協的人分裂。」

　　其實，辜爾貝的社交圈和這
群衣著優雅的花花公子社交圈
相距不遠，二者都熱衷上流社
會社交生活。馬內的畫風就在
這種環境裡薰陶而成。<杜樂希
花園的音樂會>呈現穿著襯支蓬蓬
裙的女士與戴大禮貌的紳士，參加
在皇家花園自然光線中舉行的上流社
會音樂會。此畫靈感應來自波特萊
爾。他從1846年沙龍展起，便為文鼓吹
畫家描繪「現代生活中的英雄主義」和
「優雅生活的景像」……然而，馬內在簡鍊的筆觸中
帶有戶外草圖風格的作畫技法，並不討好當時的藝術
家，並齊聲譴責馬內的畫如「震耳欲聾的市集樂曲令

馬 內練習本中一幅
以中國水墨畫寫
生的杜樂希花園一角
（左頁，下圖）。練習本
中另外一幅素描（上
圖），畫的是歐芬巴哈
(Offenbach) 的臉孔及
公園中鐵椅的圓形外
廓。

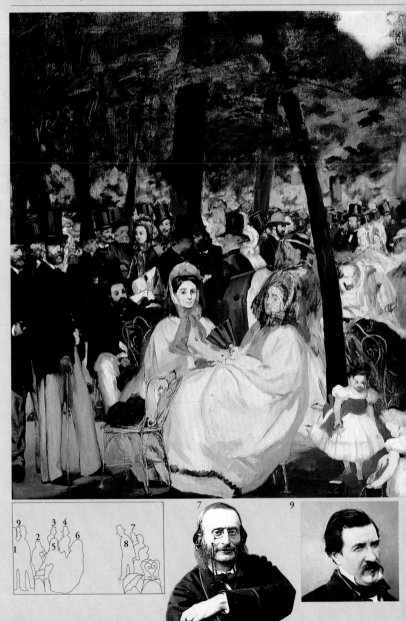

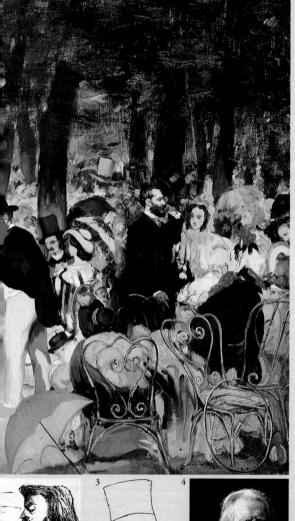

馬內高高興興的把他一群朋友擺到他的< 杜樂希花園音樂會> 作品中。圖1的最左邊，是滿臉絡腮鬍的馬內本人，然後是坐在樹下的薩夏希・亞斯楚克 (圖2)、站著聊天的象徵派大詩人波特萊爾 (圖3) 與泰勒伯爵 (圖4)。前景的婦女為樂卓希夫人、歐芬巴哈夫人 (圖5、圖6)，其夫 (圖7) 為留八字鬍，坐在右邊樹林下的歐芬巴哈，稍後以《海倫美女》(La Belle Hélène) 和《巴黎生活》(La Vie parisienne) 兩齣輕歌劇出名。站在歐芬巴哈前，身子微曲的尤金・馬內 (圖8) 是馬內的弟弟，後來娶貝特・莫里索 (Berthe Morisot) 為妻。圖中最左角，站在馬內左邊的可能是熊佛樂希 (Champfleury，圖9)。此一畫作的靈感可能受到波特萊爾的啟發，而他也曾寫過這樣文句：「對於全神貫注的演員及感情充沛的觀察者而言，置身人群之中是一種無比的喜悅，正如坐看潮起潮落、享受轉動、瞬間及浩瀚無邊的感覺一般。」

人耳朵流血」和「處理光影的方
式」。直至今天,不難想像其後的
巴吉爾 (Bazille)、莫內、雷諾瓦
(Renoir) 等畫家,發現這幅畫裡比
< 草地上的午餐 > 擁有更多足以
堪稱印象派的新技法。

藏在畫中的美女
及喬裝小男孩

如果說馬內藉 < 杜樂
希花園的音樂會 >
展示上流社會的生活
景象,那麼他從1860
到1861年間以西班牙
及法蘭德斯為主題
的數幅畫中,不難
窺視馬內私生活祕

密, < 乍見一美女 > 即一例。其實馬內曾嘗試過一
幅 < 摩西出埃及記 > (Moïse sauvé des eaux) 的歷史
畫,野心勃勃的構圖中卻顯出他不純熟的技法。馬內
不得不重新分割此畫,法老王
的公主變成 < 乍見一美女 > 豐
滿的沐浴女郎,模特兒正是相
隨馬內近10年的女友蘇珊·林
霍夫 (Suzanne Leenhoff)。她
1849年開始教馬內的兩位弟弟
鋼琴,當時馬內19歲,她21
歲。她在1852年一月未婚產下
雷昂·愛德華·林霍夫 (Léon-

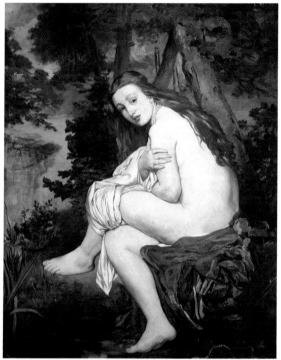

Edouard Leenhoff)。馬內雖掛名父親，但不曾公開承認父子關係，甚至親友間也隻字不提。

　　蘇珊渾圓的裸體彷彿豐碩的果實，帶著滿臉的驚訝。馬內長期觀察研究林布蘭的＜貝特沙貝＞和布雪的＜黛安娜出浴＞二圖，透過北方的畫風賦予荷蘭女友新的面貌。＜垂釣＞(La Pêche) 中秘密情侶和不遠處垂釣的小雷昂，則抄襲盧本

蘇珊不但化身於＜乍見一美女＞，同時也是多幅沐浴女的化身，譬如馬內臨摹拉卡日收藏的林布蘭＜貝特沙貝＞(Beth-sabée，左頁中間圖)，或是布雪的＜黛安娜出浴＞（Diane，下圖）。據說，馬內曾經組合一幅歷史畫＜摩西出埃及記＞，就是由她的妻子蘇珊擔任構圖中心點的模特兒。

斯與海倫‧傅孟 (Hélène Fourment) 二人的畫風。

蘇珊或善良的微笑

馬內的父親過世後一年，也就是1863年十月，他才和蘇珊正式結婚。雖然，魅力十足的

馬內，一次次感情出軌，卻始終未與蘇珊離異。她天性理智、善良、愉快，又是極有音樂天份的鋼琴家，非常了解現代音樂。無疑的，她是馬內維持精神平衡的主要來源之一。她甚至在波特萊爾病發住進精神病

馬內1868年至1869年的畫作＜彈鋼琴的蘇珊＞。當時他們住在聖彼得堡街49號的馬內母親公寓。右上圖是蘇珊的照片。

院，在他臨死前演奏華格納的作品。
1870年，馬內離開蘇珊，單獨前往巴
黎居住，他寫給蘇珊的信就是最好的

證據。他也以她繪了幾幅人物畫，他
從不恭維她，但不斷的讚美她那渾圓
的肉體，暱稱她「胖嘟嘟的蘇珊」，貝
特‧莫里索稍後也提到「她安詳的臉
龐，洋溢著鋼琴家氣質，在 < 馬內太
太彈鋼琴 > (Mme Manet au piano) 畫中
流露無遺，而 < 閱讀 > (La Lecture) 也
表現她充滿母性的傾聽。」

畫家德‧尼提斯 (De
Nittis) 極熟悉蘇珊為人，
指出：「馬內太太有種特殊氣質：善良單純的美德，
純潔的心靈，不變的寧靜詳和。寡言的她對頑皮的兒
子及魅力十足丈夫卻有著極深的熱愛。……有一天，
馬內正尾隨一位美女，被蘇珊逮個正著，並笑說：
「被我逮到了！」而馬內回說：「天哪！我以為她是
你！」當馬內太太敘述這段往事時，心平氣和笑著。
她沒有巴黎女子的脆弱，卻有荷蘭女子的堅毅沈著。

當 波特萊爾獲悉馬內結婚的消息時，說道：「據說他太太漂亮善良，並有藝術氣質。當所有的優點都齊集在一個女人的身上，是否有點怪異？」上圖文字是當馬內旅居巴黎時，寫給蘇珊充滿柔情的信函。

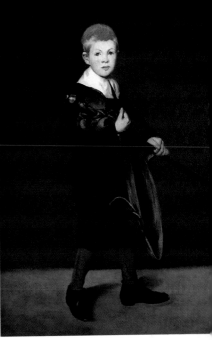

雷昂的祕密

馬內和雷昂的關係更神祕,可追
溯馬內與蘇珊最早的10年親密關
係。那時馬內剛滿20歲,就把「與蘇珊同居」和「小
雷昂」的事實瞞著家人。父親過世後,他和蘇珊結
婚,馬內母親並未不滿,婆媳相處和諧。爲何馬內要
隱瞞父子關係?難道他懷疑自己不是雷昂的親生父
親,因此即使養育雷昂,卻只肯當他掛名父親?

　　馬內在1860年代,常把雷昂當模特兒來作畫,維
拉斯蓋茲和亞勒斯的那幅 < 拿劍的男孩 >,畫中紅
棕色頭髮、著黑天鵝絨緊身短上衣的小男孩,便是常
自認是媽媽小弟弟的雷昂。<肥皂泡 >的模特兒也
是他,尤其 <畫室的午餐 >中謎樣的少年,不快樂的
臉部表情多麼空洞,絲毫未透露出畫家與模特兒間眞
正的關係。這也許是他倆互相的一種迷惑吧!

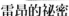

雷昂‧林霍夫幼年
的照片(左上
圖)。右上圖< 拿劍的
男孩 > (L'Enfant à
l'épée),馬內把他打份
成西班牙侍童的模樣。

「有人說:愛德
華‧馬內不
曾承認他受到西班牙
繪畫大師或多或少的
影響,但< 拿劍的男
孩 > 卻令人一目了
然。」

艾米兒‧左拉

維多莉茵 (Victorine) 的出現

1860年是馬內創作的多產期。他的繪畫主題並
不局限於大千世界、家庭、喬裝等；並且他也從波特
萊爾倡導的「現代生活英雄主義」論點著手。和 < 杜
樂希花園的音樂會 > 同年完成的 < 街頭女歌手 >(La
Chanteuse des rues) 和 < 老樂師 >(Le Vieux Musicien)
，畫中的流浪漢、街頭賣藝者等一系列形象，吻合波
特萊爾所說：「在每一個大城市的地下道，流通著這
類型的『生活環境』」。馬內最負盛名的 < 瓦倫斯的羅
拉 > 便是以法國巡迴演出的西班牙舞孃優雅姿態為
主題。另 < 耍狗熊的人 >(Le Montreur d'ours)、< 街
頭賣藝者 >(Les saltimban-ques) 和 < 吉普賽人 >(Les
Gitanos) 等畫作，可感受他的繪畫新方向。

15歲的雷昂在<
肥 皂 泡 >
Bulles de savon) 中擔
當模特兒。詮釋生命不
穩定性的傳統寓意。右
圖，馬內讓16歲的雷昂
擔當 < 畫室的午餐 >
(Déjeuner dans l'ate-
lier) 中站在第一行年
輕男孩的模特兒。這是
馬內人像畫最美時期的
作品之一。

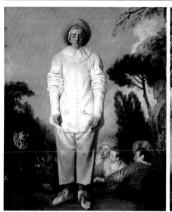

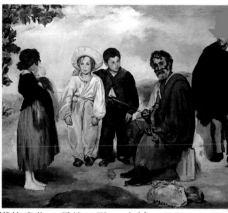

　　＜老樂師　＞是馬內最具規模的畫作：長約二點五公尺，高二公尺，風格寫實，號稱可與辜爾貝、維拉斯蓋茲和樂‧南兄弟 (Le Nain) 比美。此時，香佛樂希正把樂‧南兩兄弟一幅標題爲＜路易13寫實畫家們＞ (Les Peintres de la réalité sous Louis XIII) 的畫引進前衛派畫室。

維多莉茵‧穆蘭 (Victorine Meurent，下圖) 的臉部特寫：明亮的臉龐，火紅的頭髮。

　　普魯斯特回顧當年一件令人印象深刻的事：馬內在畫室附近著名的小波蘭區散步，走到古祐街時，一女子正從一家小夜總會出來，高提著袍子，手挽吉他。馬內問她能能當他的模特兒，女子卻放聲大笑。馬內大叫：「我會一直纏她至點頭爲止！」

　　維多莉茵即＜街頭女歌手＞的模特兒，她就這

樣地走進馬內的生活，<著鬥牛服的V小姐>(Mlle V. en costume d'espada) 的模特兒也是她。她有滿頭的紅頭髮及年輕明亮的臉孔，馬上成為馬內最鍾愛的模特兒，更令人驚訝的是他倆的風風雨雨！她在<沐浴>(Le Bain，後改名為<草地上的午餐>)

與<奧林匹亞>中的擺姿，顯示她浪漫的自由、獨立、堅忍神情，散發出通俗的魅力與感染性的愉悅，甚至於她那股「不純潔」，都使得馬內聲名大噪。

左頁右上圖是<老樂師>，馬內把一群奇特的人物拼湊在一起其中：人物有<喝苦艾酒的人>穿白色服裝的男童，是他在博物館臨摹過的華鐸(Watteau)<吉兒>(Le Gille)一圖(左頁左上圖)；中間的老樂師來自曾在羅浮宮臨摹過的希臘哲學家克西皮(Chrysippe)雕像(右頁上圖即是上了方塊線條的克西皮人像素描)；吉普賽小女孩是他取自史勒辛革(Schlesinger)入選1861年沙龍展的<被偷的小孩>(L'Enfant volé)一圖；至於圖中最右邊的猶太人是個有名的模特兒，後人在馬內的練習本中找到他的地址。

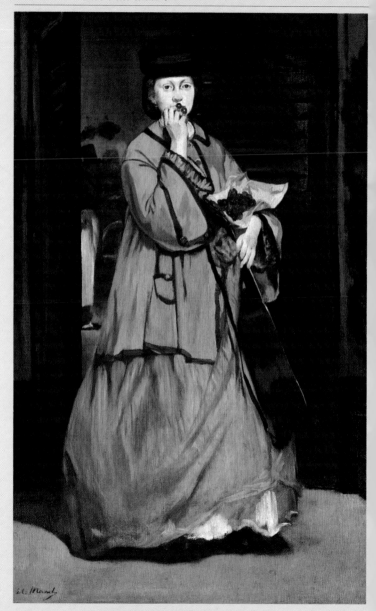

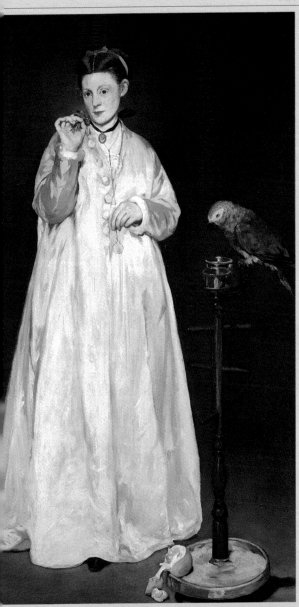

馬內讓模特兒維多莉茵份演他構圖中的各種角色。她是繪畫史上最有名之一的裸女,在此圖中,她反而份演成口中銜著兩顆櫻桃,從夜總會走出來服裝整齊的< 街頭女歌手 > 。右圖是< 女士與鸚鵡 > (Femme au perroquet),她身著優雅的休閒服飾,手中拿著一束紫羅蘭,若有所思的沈醉在花香中。辜爾貝有一幅風情萬種的裸女,躺著嬉戲一隻鸚鵡的畫,入選1866年沙龍展。他的用意或許是回應馬內的 < 奧林匹亞 > 圖中裸女,而馬內在此圖中結合女人與鳥,故意把鬧得滿城風雨的維多莉茵,被整齊的服裝包得密不透風。

歷史上具有開啟藝術新頁
的舉足輕重地位，
而且年代是一前一後的畫作，
應以此二兩幅畫為代表：
能與二十世紀畢卡索< 亞維儂小姐們 >
呼應的，
非十九世紀後半的< 草地上的午餐 > 莫屬了。

第三章
聲名大噪的落選畫

在< 沐浴 > 的近景細節中，馬內似乎畫了一幅美麗的靜物！不小心被打翻的一籃水果，灑落在模特兒的衣服上。此畫自改名為< 草地上的午餐 > 後就更出名了。左圖為馬內以中國水墨完成的多幅的貓畫之一。顯然，馬內跟波特萊爾一樣的愛貓。

1863年五月15日名噪一時的「落選展」開幕了！展覽會場在工業局正式沙龍展的附屬展覽廳。那年的「沙龍展」有兩幅入選作品最受大家喜愛：包得利 (Baudry) 的 < 珍珠與海浪 > (La Perle et la vague)，及卡巴奈爾 (Cabanel) 的 < 維納斯的誕生 > (La Naissance de Vénus)。這兩幅畫立即被法蘭西大帝（拿破崙三世）買走。而不遠處的「落選展」，第一天有七千名觀眾去觀賞，卡贊 (Cazin) 回憶當時情景：「兩個展覽會場僅一門之隔，穿過旋轉門進入落選展會場，彷彿來到倫敦杜梭夫人的恐怖大廳。」如今，很難了解當年引起哄堂大笑的惠斯勒、封登‧拉杜等人畫作，全變成今日名畫。當然，年輕的馬內作品也在其中。

墮落的品味

馬內把 < 沐浴 >、< 穿鬥牛服的美少年 > (Jeune Homme en costume de majo) 和 < 著鬥牛服的V小姐 > 三幅畫送去「落選展」展出。猶如「三部曲」一般出現在當時藝評家眼前，這三幅

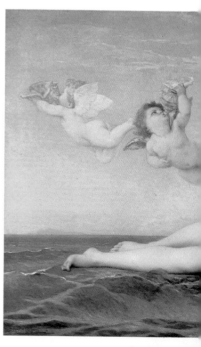

CATALOGUE
DES OUVRAGES
DE
PEINTURE, SCULPTURE, GRAVURE
LITHOGRAPHIE ET ARCHITECTURE
REFUSÉS PAR LE JURY DE 1863
Et exposés,
par décision de S. M. l'Empereur,
AU SALON ANNEXE
PALAIS DES CHAMPS-ÉLYSÉES

孩子！脫帽向這些不幸的人致敬！

畫的主題及技巧引起很大的震撼。

藝術家俄乃斯‧謝史諾 (Ernest Chesneau) 批評道：「若馬內懂得遠近透視的技巧，繪畫才華方能登峰造極，並須放棄這類挑釁的主題，才能激發個人品味。」而卡斯達那利 (Castagnary) 則說：「我們僅能感受到這幅作品的純真。樹林中，一位披著樹葉暗影的女子坐在戴無沿軟

18 63年落選沙龍展引起各方的嘲笑與挖苦。左圖是諷刺畫家夏姆 (Cham) 挖苦的幽默漫畫。左頁為配合落選展出版的目錄封面。

為 了解馬內畫中裸女引起的軒然大波，就得把馬內同一年完成的 < 奧林匹亞 > 、< 草地上的午餐 > 與卡巴奈爾的 < 維納斯的誕生 > （跨頁圖）互相比較一番。後者入選1863年沙龍展，是一幅成功的作品，學院派畫家把維納斯理想化了！裸女形象迎合當時評論家的品味，半遮掩純潔無邪的臉龐，飛舞的愛神說明了裸女的仙女身份。她並非現實生活中的女人。卡巴奈爾的筆觸顯得那麼光滑甜美；反觀馬內的裸女，卻讓認同卡巴奈爾精緻優雅品味的評論家覺得淫蕩虛假，並且是那麼的庸俗及唐突！

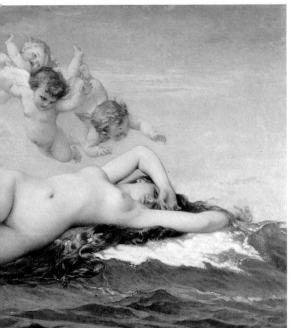

MANET (Edouard), 69, rue de Clichy.

363. — Le Bain.
364. — Jeune homme en costume de Majo.
365. — Mademoiselle V. en costume d'Espada.

帽且衣著整齊的兩名學生當中。不過這還是次要的問題，非常遺憾的是，此畫構圖之靈感來自於……馬內先生希望震驚中產階級而出名的目的……他那墮落品味來自怪異情結。三幅畫皆具放蕩的挑撥力，但我同意它們仍有與眾不同的超脫筆觸。總之，那是繪畫嗎？馬內先生相當頑強，固步自封，怪的是，他軟硬皆聽！」精闢的藝評中，杜非也覺得＜沐浴＞具有「冒險品味」，可觀察到「一股重頭開始的法國藝術」。既巴洛克又野蠻，偶爾也精確深入。

從＜沐浴＞談起

＜沐浴＞和另兩幅具有西班牙風格的出色作品，合併為「三部曲」一齊展出。它是三部曲的中心點，識畫的行家中尤其是藝術家，不難認出此畫靈感的「古典」源流。事實上，畫中的三人組合正是模仿拉斐爾(Raphaël)的三人組構圖。馬克‧安東尼‧雷夢弟(Marc-Antoine Raimondi)以兩條河流及一仙女的組合來展現三人構圖模式，成為畫室的流行趨勢。所不同的是，馬內讓一位一絲不掛的女子坐在兩位穿著當代服飾的男士之間，而野餐的食物灑滿在前景的裸女衣服上，他是有意凸顯這「當今裸女」。

　　提香的＜鄉村音樂會＞（Le Concert champêtre，

兩幅西班牙風格的作品與＜沐浴＞同時在1863年落選沙龍展一起展出。上圖＜穿鬥牛服的美少年＞，圖中模特兒是馬內的幼弟古斯達夫（Gustave）。當年的批評家注意到生動活潑的紅色被蓋，評論家杜非‧布傑（Thoré-Bürger）表示：「但又為未能強調圖中年輕人的頸部，並以較深刻的方式來處理之而深感遺憾。」

給喬久內的畫）是羅浮宮名畫
之一。與馬內的畫有相同的構
圖，畫中的二位音樂家穿著的
是提香時代的衣服，而旁邊的
裸女，顯而易見的並未引起軒
然大波。馬內只是想利用此畫
暗示自己是「現代提香」，絕
沒料到＜沐浴＞會引起激烈反
應。或許是畫中模特兒呈現的
「自然」主義式裸露，或是在
畫室中完成的三位模特兒與陪
襯風景顯得有點草率馬虎，但
偉大的藝術便在敵對的議論中
悄悄樹立起風格。馬內想擺脫
辜爾貝學院的束縛及模仿16、
17世紀義大利與西班牙大師的「裸女」及「靜物」；
未料，情況超乎想像。

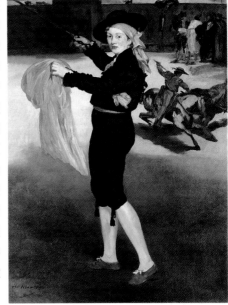

改名為＜ 草地上的午餐 ＞

＜沐浴＞圖中的樹下裸女，是印象主義的第一個宣
示。馬內在1867年的個人畫展時，將＜沐浴＞改名
為＜草地上的午餐＞，與莫內1865至1866年間在楓
丹白露 (Fontainebleau) 森林完成一幅大自然畫＜野餐
＞有關。難道馬內感受到莫內傑作的新穎，為提醒大
眾：他才是「新繪畫」的先驅？但把＜沐浴＞改名
為＜草地上的午餐＞的策略，反映馬內想要確認他
在繪畫事業的永恆藝術地位。事實上，真正代表馬內
新繪畫的作品＜奧林匹亞＞和同時在1863年完成的
＜草地上的午餐＞，卻在兩年後才正式露面展出。

維 多莉茵‧穆蘭穿
著鬥牛服扮成鬥
牛士的模樣，手中執
劍，眼神直視著公牛準
備最後一刺。鬥牛的主
題顯出女扮男裝的鬥牛
士「脂粉味」，《世紀
報》(Siècle) 的一位記
者如此寫著：「多麼奇
特的服裝！多麼奇特的
娛樂活動！我不得不承
認，我比較希望看到她
進行一場溫柔的追逐…
…如果有兩種女人讓我
選擇，一位做果醬，另
一位殺牛，那我當然會
選擇前者。」

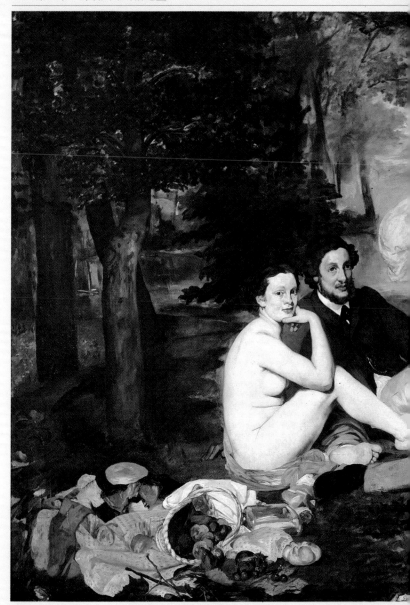

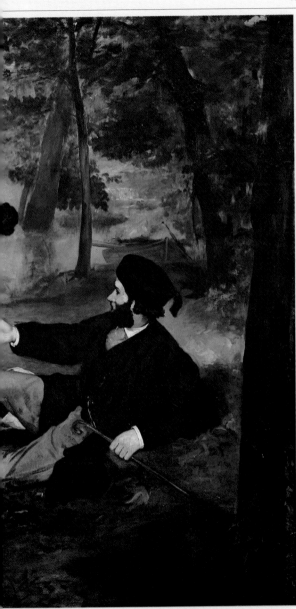

「老天爺！多麼猥褻下流！一位一絲不掛的女人坐在衣冠楚楚的兩位男士之間……群眾……認為馬內故意把『猥褻的想法』放到此畫的主題裡引起眾人的嘩然，而馬內卻只是單純尋找生動的光影對比。大家必須看的圖（如左頁）不是< 草地上的午餐 >，而是整體的風景，既嚴謹又細膩，那寬廣的近景，既豐富又微妙。光影的明暗對比凸顯出結實的肉體……這個大自然的角落變得如此單純。」

「您需要一位裸女，就選擇第一個來的女子，放在< 奧林匹亞 >之中。您要明亮的光點，您就放一束花，您需要黑影，您就在角落裡放一名女黑奴和一隻黑貓。這是怎麼一回事？您不怎麼明白，而我也不清楚。不過，我知道您成功的完成一幅藝術傑作，而且是一個偉大的畫家使用一種特殊的繪畫語言，生氣勃勃地來詮釋光與影對比的事實，以及女人與靜物的真實性。」

艾米兒‧左拉
(Emile Zola)
1867年

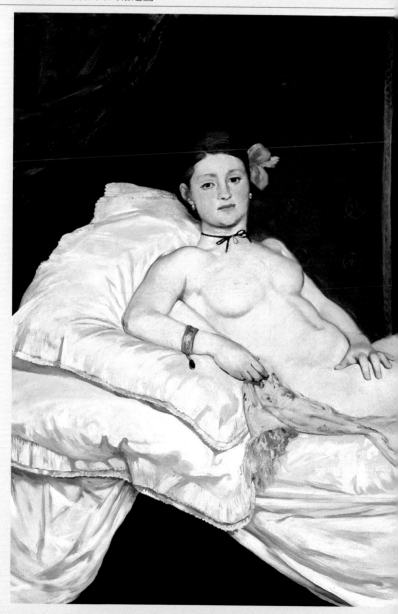

Olympia
La fille des Iles

＜奧林匹亞＞的維多莉茵

維多莉茵是當時大眾熟知的「按時計酬的畫室佳麗」職業模特兒。馬內透過她表現出對繪畫大師前輩的仰慕之情：馬內臨摹過＜烏比諾的維納斯＞、哥雅(Goya) ＜年輕裸女＞(Maja nue)，甚至於安格爾(Ingres) 的 ＜女奴圖＞(Odalisques)，尤其後者，黑白對比的女奴佳麗，詮釋古代後宮女奴、妻妾的傳統。羅浮宮博物館尚有相同敘事性的畫作，如赫赫有名那提葉(Nattier) 的＜浴中克萊蒙小姐＞(Mlle de Cler-mont au bain)，屬於安格爾派的學院畫家的貝努維樂 (Bénouville) 或賈拉貝 (Jalabert)，在盧森堡公園博物館展出他們1840年代的作品中，也有相似的畫題。

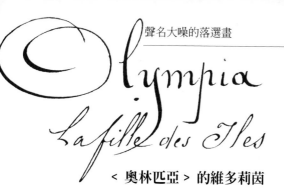

馬內透過「真真實實」的維多莉茵表現那股寧靜的「厚顏無恥」，就是要持續這官方的傳統。藝評家古斯達夫・卓華 (Gustave Geffroy) 寫著：「她是自由自在的波西米亞族，是畫家們的模特兒，亦是一日情

「＜奧林匹亞＞散發著絕妙的恐怖，震驚大眾，獲得壓倒性成功。她既是偶像又是醜聞女主角，存在悲微社會中，散發奧妙的威力。她的腦袋瓜空空，黑色天鵝絲帶把她從存在的本質隔離了！她是與野獸爭鬥的古羅馬裸女，讓停留在原始社會的野蠻人幻想，衣著裡暗藏動物性的祭典儀式及大城市中妓女的勞役。」

保羅・華勒西
1932年

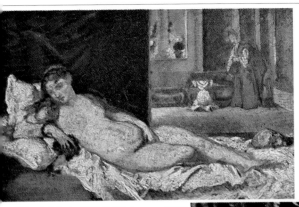

馬內臨摹提香的<烏比諾的維納斯>（右圖），幾年後，他把它轉移到<奧林匹亞>。當時的一張照片(1853年，下圖)，黑白肌膚對比，猶如異國色慾情趣。貝努維樂的<女奴>（1844年，左頁）一圖中，白人美女與女黑奴也有相同的明顯黑白肌膚對比。

婦、酒店中輕挑的蕩女……有著天使般的臉蛋和神秘雙眼。」

　　畫中翹起尾巴的黑貓是馬內具有異國色彩的諷刺之筆。一眨眼，馬內把睡在烏諾邦維納斯腳下的忠心狗兒換成象徵

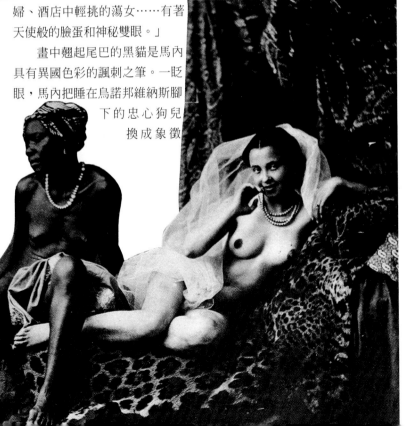

Avant le bain, propice aux amoureux mensonges,
Tu fais du souvenir un chant plein de bonheurs ;
Et, demandant au ciel de te garder les cœurs,
Méchante enfant, tu ris de voir périr nos songes
Et ton réveil, Olympia, se donne aux fleurs !.....

撒旦的黑貓，暗示奧林匹亞一隻手遮住誘惑魔鬼的隱私處。波特萊爾也從中獲得靈感：「但願能活在一位年輕巨匠身旁，就好像在女王腳下享樂過活的貓。」

馬內自然深知這隻黑貓暗隱的挑逗力，後人是透過X光才知貓是畫完一年後才加的，可能是1865年沙龍展之前的神來之筆。「添加」的細節顯示馬內曖昧的態度，也引起口舌攻擊，藝評家多認為此畫藝瀆，

薩 夏希·亞斯楚克 (Zacharie Astruc) 為 < 奧林匹亞 > 寫的詩 (上面文字)：「沐浴前，談情說謊的良機：你唱出幸福回憶的歌聲，祈禱保佑畫作。淘氣的小鬼嘲笑地看著我們夢想破滅而奧林匹亞匆容地甦醒。」

赭 紅色的裸體素描：維多莉茵擺出< 奧林匹亞 >無邪姿勢，雙腿靠攏以遮私處，欲蓋彌彰。

波特萊爾也指維多莉茵的手鍊來自馬內母親，並爲詩作證：「至愛裸女，明晰吾心，令人稱奇的寶石！」

多神論 (panthéisme) 與新繪畫

烏黑絲帶、珍珠、高跟鞋是奧林匹亞身上唯一的衣著。她讓詩人保羅・華勒西 (Paul Valéry) 費盡筆墨留下詩句：「空蕩的腦袋瓜兒！黑絨絲帶把她的軀殼和靈魂隔離了！」（1932年）而詩人米歇爾・勒西 (Michel Leiris) 把自己最後的一部作品題名爲《奧林匹亞的頸絲帶》（Le Ruban au cou d'Olympia，1981年）。馬內一生擅長畫花，但那束花令他自己也驚訝不已。花應屬靜物畫的次要類型，此圖中竟與裸女同景。裸女是古典畫派理想化的高尚類型，因此奧林匹亞的軀體被譏評爲「簡化的自然主義」。巴黎最好的藝術評論家之一杜非 (Thoré) 於1868年寫道：「馬內的瑕疵應是一種平頭多神論調。頭並不比拖鞋尊貴，女人的臉龐和一束花同樣的重要。他的 < 黑貓 > (Chat noir) 即這種論調最好的例子。」

如果從對馬內有利的觀點出發，忘記他的畫題，多花些心思去注意畫本身具有的優點及代表性，便會發現這就是新繪畫要求的「平頭萬有論」，而這種對大自然及藝術

馬內對石版畫、木版畫或鎬版畫總是感到興趣盎然。他是1862年五月成立的鎬版蝕刻家協會一員。同年波特萊爾特地爲文< 畫家與蝕刻畫 > (Société des aquafortistes)，討論馬內的鎬版畫，並宣告馬內「蝕刻版畫」的新生。1869年，馬內畫< 貓 與 花 朵 > (Le Chat et les fleurs)，再

次使用陽台的主題，但畫中的小狗被貓取代了。貓是馬內最喜愛的動物，這張版畫是馬內爲他的朋友香佛樂希的新書《貓》(Les Chats) 所畫的插圖，以前也爲他畫過一張海報：兩隻雄貓在屋頂上，一隻黑的，一隻白的。香佛樂希是捍衛寫實主義的藝評家。

的眼光，使印象主義幾年後 MANETTE, ou LA FEMME D

大受歡迎。克羅德‧莫內
(Claude Monet) 亦是印象主義先軀之一，在馬內死後
第七年，1890年他買下此畫，並轉贈給法國政府保
存。莫內的行為是極有意義的。1907年，<奧林匹亞
>在盧森堡公園博物館展出，然後又在羅浮宮展出，
最後與安格爾的<女奴>一齊在國家畫廊展出。拜
<奧林匹亞>之賜，馬內死後終能留名畫史。

「像一個跌在雪地上的
人，馬內在輿論中留下
了深刻的印象」。
　　　　香佛樂希

「如果<奧林匹亞>沒
有被撕碎，那是由於主
辦單位的謹慎措施。」
　　安東南‧普魯斯特

「我畫我看到的」

吉兒‧克拉爾希 (Jules
Claretie) 在<奧林

<奧林匹亞> 之賜，馬內死後終能留名畫史。

<畫展花束>為馬内作品──幸爾貝先生遠離這隻有名的黑貓──彩色大師選擇的時刻，也就
們宣布入浴的時刻。

L'ÉBÉNISTE, par Manet.

Que c'est comme un bouquet de fleurs.
(Air connu.)

匹亞 > 醜聞發生的七年後，爲引起輿論界對他的注意，寫了一篇惡毒的評論，瞄準馬內炮轟 < 奧林匹亞 >，極盡挑撥言辭，馬內反駁說：「我們非得愚蠢的說些這樣的話嗎？……我只不過盡量把所見到的物象，簡單的以畫筆還原，有什麼會比 < 奧林匹亞 > 更純眞？曾有人告訴我，此畫相當生硬，事實上我心中有數，我瞭解這種想法，總之，我畫我看到的。」

　　1865年，馬內仍爲 < 奧林匹亞 > 醜聞引發的惱人後遺症痛苦不堪，在布魯塞爾寫信向好友求援：「親愛的波特萊爾，希望您可能來此地看我，咒罵聲如冰雹般地打在我身上……但願您能爲我的作品說些公道話。」波特萊爾極爲嚴肅的回了一封信，爲馬內打氣，信中表達他對馬內的支持：「我必須再度跟您討論『您』，肯定您的才華與價值，別人惡意的把您當笑話，讓您頭痛萬分；不知如何爲您說個公道話。您自認是第一個遭遇這種情況的人嗎？您的天份超越華格納 (Wagner) 或夏多傅利昂 (Chateaubriand) 嗎？大家嘲弄他們，他們卻未因此而死。爲了不讓您過分孤芳自賞，不得不告訴您這些前輩的例子！他們各有獨特風格，存於豐富瑰麗的大千世界裡。您不過是第一個表現個人的頹廢『衰敗』藝術，希望您不要爲我的坦率而見怪，您應當瞭解我的誠摯友情。」

位貴夫人鄭重向我

畫作 < 奧林匹亞 > 中的黑貓，很快的便成爲醜聞的象徵。戴奧菲·勾提葉因此爲馬內大力辯護，幾年以前，勾提葉還覺得此圖一無是處，而且髒兮兮的，因爲黑貓把它的腳印沾在床上。很明顯的，這隻黑貓不禁令人與《米雪兒媽媽和她的貓》一曲的歌詞聯想一起。這隻翹起尾巴的黑貓，正如同馬內對中產階級的質疑及對揶揄。左圖是一幅貝塔兒 (Bertall) 的漫畫。

「衰敗」並未振奮氣餒的馬內！以兩人交情，他完全明白信中涵意，但馬內當時身處「譴責民主與資產階級時代」，並不合適提升或認識「天才」；他鶴立雞群，跨越群首，更是希望的象徵。

影子的部份

畫家比爾‧蒲漢 (Pierre Prins) 非常了解馬內，曾形容說：「馬內迷人又卓越，既有一臉巴黎頑童的表情，卻又散發出一股憂鬱敏感的氣質。」從1860年到1880年，馬內生病時，悲劇的定義與死亡的形象便不斷地出現在其作品中，並向多年好友普魯斯特提道：「我一直想畫十字架上的耶穌，一路尋求直至世紀末，也找不到更完美的偉大悲劇象徵！無論畫智慧女神或畫維納斯，都比不過耶穌的英雄形象！表現愛的形象永遠無法比痛苦的形象有價值，因為痛苦是人性的，如詩般的本質！」

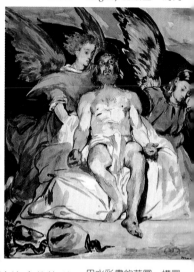

為了複製 < 耶穌之死與天使 > (Christ mort et les anges) 的版畫，馬內用水彩畫的草圖，構圖顯然的與油畫是相反的。

　　的確，可別低估了馬內的宗教畫，與 < 奧林匹亞 > 同一時期，馬內在沙龍展中也展出一幅 < 被凌辱的耶穌 > (Christ aux outrages)，以雙連畫的方式結合一位維納斯造型的妓女，挑逗一位工人造型的耶穌，他強調「非神的耶穌」，由一位叫鐘維耶 (Janvier) 的鎖匠擔任此畫的模特兒。一年後，爾那斯特‧賀南 (Ernest Renan) 展出 < 耶穌生活 > (La Vie de Jésus)，該歷史畫以耶穌偉大的形象，超越上帝之子正面的形象，使死亡悲劇的意義比馬內的 < 被凌辱的耶穌 > 更勝一籌，馬內因而惡名昭彰。馬內的 < 耶穌與天使 > (Christ auz anges) 參加了1864年沙龍展，畫面上是

辜爾貝曾經嘲笑過馬內的作品，以「寫實之名」取笑他從來未見過天使。幾年後，竇加引述這段話並大聲地說：「我才不管他說些什麼！< 耶穌之死與天使 > 畫中有畫，多透明的油彩啊！唉，他真是個魔鬼！」

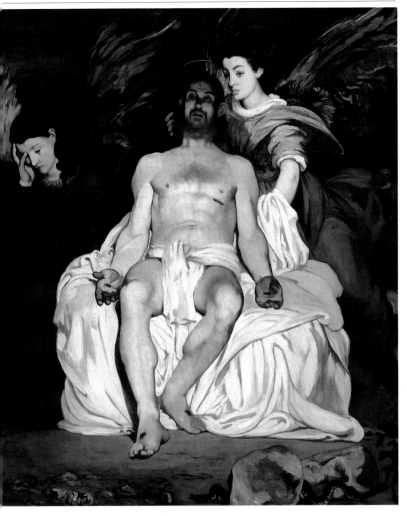

一具非常「自然主義」的屍體。以普羅階級的一雙手和工人的一雙腳做對比，彷彿靜物般躺在白色床單上的耶穌，被藍色翅膀的天使輕輕托著，冷漠而又女性化的天使臉孔，表現出無限的悲劇感。

「我喜歡天使的背景，帶著藍色翅膀的天使流露出異樣的優雅。」

艾米兒・左拉

1867年

UN TORÉADOR MIS EN CHAMBRE, PAR MANET

　　<死者>〔L'Homme mort，或<鬥牛士之死>(Torero mort)〕原是馬內的一幅巨畫，卻被他分割成<鬥牛士插曲>(Episode d'une course de taureaux)，參加1864年沙龍展遭致訕笑，幸好後人藉漫畫版本才重新組合成原畫。原圖在遠景中有觀看鬥牛群眾，其中有一頭畫筆令人不甚滿意的小牛，連馬內自己都這麼說。（別忘了馬內當時尚未去過西班牙）他以兒時在羅浮宮西班牙畫廊臨摹維拉斯蓋茲的<士兵之死>(Soldat mort)記憶完成此圖。

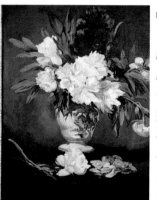

　　促使他在1877年完成<自殺>(Suicidé)，原因已無從考，但它是一幅非常寫實的畫。此畫洩露了他早年的一個夢魘：有一天，他發現擔當<小孩與櫻桃>(L'Enfant auz cerises，1859年)模特兒的小孩

左圖為<牡丹花靜物>(Vase de pivoines sur piédouche)一畫，下圖為此畫之部分細節。詩人佛黑諾一語道出：「這是牡丹花死亡的故事，若用冷酷的『醫學辭彙』來說，應是垂死的線條。」

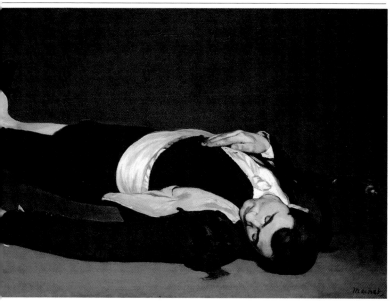

吊死在其畫室；波特萊爾因得靈感，寫了童話故事《繩子》(La Corde) 獻給馬內。

　　這種對死亡的病態想法，持續地出現在1864年完成的＜死者＞、＜耶穌與天使＞等幾幅靜物畫中，以金魚、花瓣等靜物來呈現。從這些畫裡，可感受到17世紀對死亡傳統的沉思。馬內用自己的方式，輕描淡寫地參透這人生無法避免的無情結局。

18 67年，馬內在自辦的畫展，把上圖命名為＜鬥牛士之死＞，加上地方色彩情節。1930年，亨利·馬諦斯 (Henri Matisse) 在美國發現此畫。他狂喜地說道：「我在一批各時代收藏系列中發現了它！它那無與倫比的技法，和它旁邊林布蘭與盧本斯的作品並駕齊驅。」1864年，馬內按照原來的構圖畫了一幅漫畫，後來馬內分割原圖只保留死去的鬥牛士這一部分。

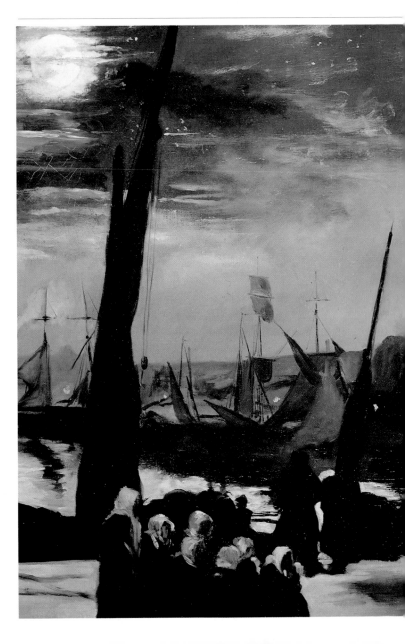

馬內之前有德拉克瓦，之後有畢卡索，
三人的繪畫天賦各有所長，
總是吸引著大文豪的青睞。
波特萊爾便是第一位深信馬內藝術才華
的象徵派大詩人。繼而，
艾米兒‧左拉於馬內陷入病魔死神晦暗之際，
也發出洪亮讚美之聲。
最後，在自然主義大師左拉棄馬內而去時，
象徵詩人史蒂芬‧馬拉美又起而代之。

第四章

現代生活畫家

此幅< 月光下的布隆尼 > (Clair de lune sur le port de Boulogne) 將馬內全部的功力展現地淋漓盡致。他於1868年開始畫，1869年夏季完成，寫實風格十足。馬內下塌旅館房間的窗戶正面對著港口，每天晚上，他從窗口觀察漁船回航情景。再者，此畫充滿了歷史參考價值，承襲荷蘭17世紀繪畫的色調特色，是一份令人歎為觀止的「黑色習作」(étude des noirs)。

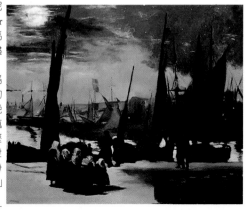

當1866年沙龍展的評審們拒絕＜吹笛少年＞(Fifre)，年僅26歲的艾米兒·左拉在發行量廣大的《事件報》(L'Evénement) 為馬內寫文章辯護，這是自然主義文學大師首次公開支持馬內的藝術才華。次年他又刊登一篇馬內藝術的反駁與說明的讚賞文，從自然主義談到一般性，同時也為自己的美學概念辯護，分析馬內的才華由「精確性」與「單純性」組成：「我不認為以較不複雜的方式，即可獲得較強有力的效果。……馬內毋庸置疑將在羅浮宮獲得一席，就像辜爾貝等藝術家們一樣，不可能改變他們原先的氣質。」

> 「他在生硬唐突的大自然前絕不退縮……正因為沒人會提到此事。我將把它說出來，鄭重的為他大聲疾呼。我非常肯定的是，馬內先生將成為明日大師，如果現在我有一筆財富，我會立刻買下他所有的畫。」
>
> 艾米兒·左拉
> 1867年

左拉看馬內

甚至稍後，左拉也有不明白馬內「新繪畫」作品的時

候，尤其他兒時朋友如塞尚 (Cézanne) 者所謂的「新繪畫」，致使年輕作家不得不使用各種文字策略，來為這位1866至1867年代的前衛畫家搖旗吶喊。他不僅「能言善道」，也最支持拙於文字表白的畫家們，為捍衛藝術家的才華振筆疾書，更熱情地在畫室中與馬內

位於左拉照片的右邊，是左拉寫的《馬內》一書，他以布拉克蒙作的＜馬內＞人物像當作此畫的插圖。

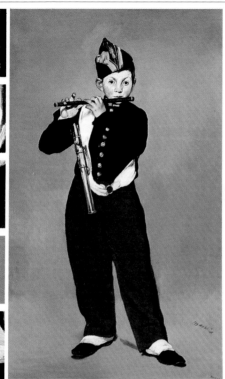

「我最喜愛的作品是被1866年沙龍展拒絕的<吹笛少年>（旁邊為此畫全圖及細部，明亮的灰色底色，在戴著警察帽、穿著禮服紅色長褲年輕人的四周暈開，少年吹奏著樂器迎面而來。稍早，我曾提到馬內先生的兩項藝術特質：精準與單純，在這幅畫上，我更強烈感受到這兩個特點。……馬內透過畫筆傳達他冷漠的氣質。強而有力的靜止畫像……毫不猶豫的由白到黑，他嚴謹的把不同的物品分開，從那強勁單純的色塊和筆觸，讓人看到他的存在。我們能談論他的也就是他這種自我滿足尋求精準的格調，縱橫的筆觸填滿畫布，最後形成一幅堅硬有力的畫。」

艾米兒‧左拉
《事件報》第一篇馬內
的藝評片段
1866年5月7日

展開「繪畫新技巧」的漫長對談。

　　畫家把優秀的文學或繪畫藝術品，定義爲一種思想的具體化：「透過藝術家的氣質看大自然的一個角落。」左拉也是第一位以個人觀點，針對馬內藝術形成主義觀點作一系列解析之人。對他而言，在不忽略大自然的前提下，繪畫主題並不比風格與繪畫技巧重要。毫無疑問的，他一再支持馬內的論點，說道：「如果你們有意再組眞象，就得往後退幾步，然後，怪事發生了！每件事會各歸其位，<奧林匹亞>的頭，以動人的立體感從背景走出來，花束變得不可言

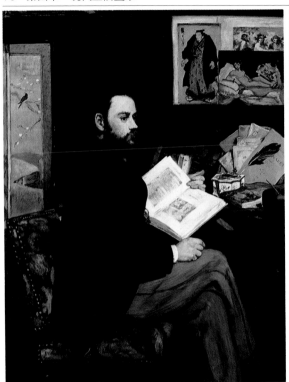

喻的光鮮，精準的眼力與單純的手法就完成了奇蹟。
畫家的行事程序猶如大自然，由大量的光與點形成。
他的作品外形粗糙，卻有種生硬毫無掩飾的自然。」

馬內看左拉

隔年，馬內完成左拉畫像，入選1868年沙龍展。一來
對世人公開兩人友誼，並把年輕的大文豪形象公諸於
世。從很多事情中，足以讓人了解二人合作的點滴：
在書堆裡，一眼可瞧見左拉為馬內寫的專集；在馬內
畫室裡搭成的「作家辦公室」，其中有一幅馬內收藏
的日本畫，讓人聯想左拉有段文字：「這幅單純的日

寶加是馬內好友
之。馬內模仿他
的< 業餘版畫家 >
（L'Amateur d'estam-
pes，上圖），製作了一
張< 左拉人像畫 >
（Portrait d'Emile
Zola，左圖），左拉被
一堆物品包圍著，特別
是一些日本東西，這正
好反映當時法國社會對
日本充滿了好奇心。書
桌上作家的筆的下方，
有本天藍色封面的書，
正是左拉為馬內特別寫
的一本專集，牆上掛著
< 奧林匹亞 > 的照
片，彷彿正在答謝左拉
的熱情文字。馬內這幅
有血有肉的畫，表現了
……他完完整整的人格
特質。馬內與畫，二者
合而為一。馬內正自得
其樂的把維多莉茵慧黠
的眼光拋向《 娜娜 》
（Nana）作者的身上。

本版畫⋯⋯畫筆灑脫，怪異卻優雅，正如馬內。」根據馬內模仿維拉斯蓋茲繪製的＜酒鬼＞(Borrachos)版畫，也讓人聯想他倆在畫室談論維拉斯蓋茲。左拉

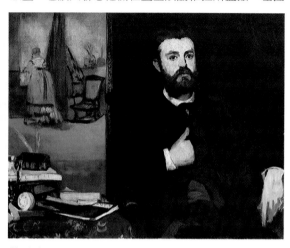

甚愛查理・布朗 (Charles Blanc) 的《畫家的故事》(L'Histoire des peintres) 一書，也成為馬內的作畫靈感來源。

左拉並非唯一被馬內繪過肖像畫的朋友。他畫過戴奧多・杜黑 (Théodore Duret) 以紀念共遊帕多博物館欣賞哥雅的畫。杜黑與馬內1865年在馬德里一家餐館邂逅，當年他還未成名，既非藝評家或收藏家，10年後才致力製作印象派大師畫冊。馬內也為好友薩夏希・亞斯楚克畫過人像。亞斯楚克是作家、藝評家和雕刻家，也是馬內＜音樂課＞(La Leçon de musique)畫中那個彈吉他的人，馬內以提香式技法刻畫出亞斯楚克慵懶的魅力。

陽台上的女士

年輕女畫家貝特・莫里索的臉孔經常出現在馬內畫布

「**帥哥**」薩夏希・亞斯楚克是馬內多年的好友，也是波西米亞藝術家圈內人之一。1866年，馬內為他畫這張人像畫，當時，他還未成為雕刻家，但已是詩人兼藝評家。其次，就是他一首庸俗格調的小詩啟發了＜奧林匹亞＞一畫主題。他比左拉早了三年，從1863年開始第一位在報上寫文章辯護馬內藝術才華，亞斯楚克非常熟悉西班牙。他個人特別為馬內1865年西班牙之旅做一番準備。書桌上的小冊子正顯示他也是一位日本文化行家。透過他，馬內發現日本版畫藝術。馬內以羅浮宮中提香＜戴手套男子＞(L'Homme au gant) 的手法，把他的左手畫得細膩有加，當封登・拉杜把馬內和他的朋友一齊畫入＜巴提紐室＞一圖時，他也向馬內展示他正在完成的一幅＜薩夏希・亞斯楚克人像畫＞。

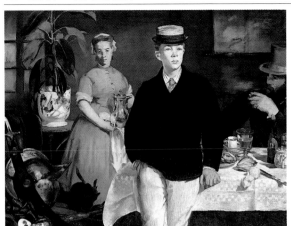

畫作<畫室的午餐>中的三位模特兒：第一排的少年為雷昂·林霍夫，女佣人在左後方遠處，右後方是庫提赫畫室的朋友奧古斯特·傅斯南。這是謎樣人物的結合，主角則一副若無其事的模樣，但為什麼他們三人頭上都戴著帽子？為什麼椅上靠著一把槍，這些道具是否馬內在一個偶然的機會下向油漆匠借的嗎？<奧林匹亞>畫中的黑貓正在一旁梳洗，它毫無感受到四周環境的怪異？

上，她與馬內在羅浮宮相遇，經拉杜介紹認識，馬內模仿哥雅的<陽台仕女>(Manolas au balcon)，以現代感詮釋莫里索出眾的美貌、熱情和憂鬱。

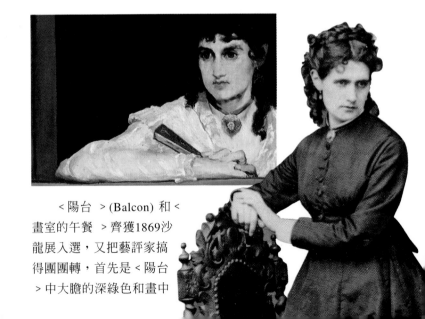

<陽台>(Balcon) 和<畫室的午餐>齊獲1869沙龍展入選，又把藝評家搞得團團轉，首先是<陽台>中大膽的深綠色和畫中

人物不自然表情，其次是〈畫室的午餐〉的背景，卻由一堆與「午餐」主題毫不相干的道具組成：午餐的食物是生蠔與咖啡，而椅子上擺著一頂帽子和一把槍。戴奧菲‧勾提葉嘲笑說：「為什麼槍會在那裏？午餐前或午餐後將發生比槍決鬥嗎？」

其實，這兩張畫的人物都是馬內的親友，背景道具也與人物個性吻合。雷昂‧林霍夫是〈畫室的午餐〉第一排的男模特兒，站在布隆尼-須-梅 (Boulogne-sur-Mer) 的公寓中，這是馬內全家避暑的居所。至於〈陽台〉的模特兒們：貝特‧莫里索、芬妮‧克羅斯（後立者，正脫手套的年輕女小提琴家）和

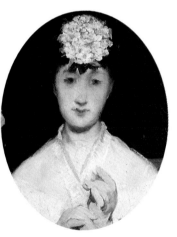

畫家安東尼‧居美 (Antoine Guillemet)。他們的擺姿全是西班牙風格，表現出現代生活優雅感。莫里索是極優秀的女畫家，也是柯洛大師的門生，1874年和尤金‧馬內結為連理，變成馬內的弟妹，後來受馬內及雷諾瓦的

貝特‧莫里索（1873年照片，左頁右下圖），是〈陽台〉一畫主要的模特兒。她在一封寫給其妹的信中，談到〈陽台〉與〈畫室的午餐〉二畫一齊參加1869年沙龍展的感想：「馬內的畫作一如往昔的作風，總是令人產生一種青澀生果的印象。我並不討厭這些作品……，我覺得怪異多於醜陋，彷彿好奇的人總喜歡給一些不幸的女人封個名號起哄。」

在〈陽台〉一畫中另外兩位模特兒。居美（左圖）是位風景畫家，旁邊是小提琴家芬妮‧克羅斯 (Fanny Claus)，她的人像紀念章裡的一樣，常和馬內太太一齊演奏音樂。

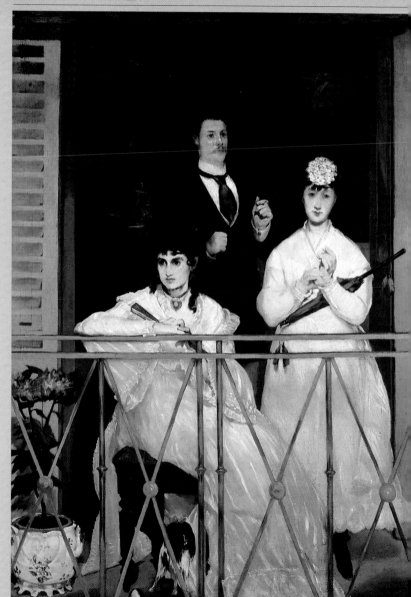

左圖為<陽台>（1868-1869年）畫中的三個主要人物。由馬內的三個朋友擔當模特兒。他們的表情各有不同的版本：右邊的小提琴家像一個呆頭呆腦的演員；而中間的一位，彷彿費多劇本中衣著講究風流的唐璜；至於貝特‧莫里索既神秘又戲劇化，彷彿是易卜生（Ibsen）或契柯夫（Tchékov）劇中的女主角。上圖<紫羅蘭花束>（Le Bouquet de viole-ttes），為馬內於1872年完成的作品，他把紫羅蘭花束下那把扇子，贈給莫里索作為紀念。

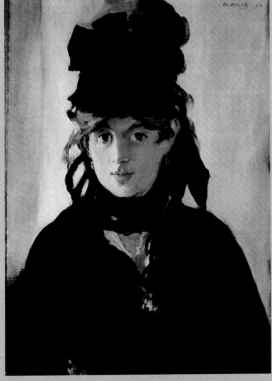

「在莫里索人像（馬內繪於1872年）一畫中，馬內不加飾任何道具飾物……我要表現那黑色喪帽的『絕對黑色』，黑色的帽帶和褐色的髮絲糾纏在一起，令我印象深刻……那強有力的黑色，配上冷清的背景，襯托著微亮粉紅的膚色……散亂的髮髻及帽帶絲帶，一片漆黑，突顯出臉部的輪廓，一雙大眼睛凝視的神情，顯現出深邃的空洞。」
保羅‧華勒西
（Paul Valéry）

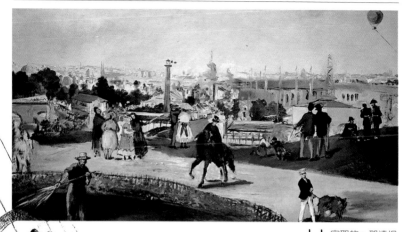

影響，也成為印象派畫家圈子裡最活躍且最忠實的會員之一。她的野性美及繪畫才氣吸引著馬內，後來成為馬內最親近的朋友，曾是馬內人物畫中歷時最久且最鍾愛的模特兒，他倆惺惺相惜，為彼此的魅力作見證。

杜密耶的< 那達提升攝影到藝術殿堂 > ，幽默化他升空的景象並喻其成就 (左圖)。馬內也把此一景象置於1867< 年萬國博覽會 > 畫作 (上圖) 的右上角。

現代情景

1860年代，馬內繪畫功力的多元化，更是發揮得淋漓盡致，尤其在處理現代生活情景的畫題上，他使用多重構圖來作畫，例如 < 杜樂希花園的音樂會 > 畫中樹下的人物，全在畫室完成。約是1865年，馬內完成了驚人的 < 龍熊賽馬場 > (Course de chevauz à Longchamp)，毫無疑問地深受竇加影響。竇加是馬內的朋友，但在現代主義觀點上卻意見相左。他畫的不是起跑的馬兒或馬的側面，而是衝著觀眾正面奔馳而來的馬群。原來的草圖是以緊張的黑線條素描完成的

石版畫，深刻的筆觸一再強調現代繪畫主義，緊緊握住瞬間動感的張力。

　　馬內曾在布隆尼度過數個夏季，先後完成了一系列海岸港口的風景畫，如＜地石號汽船出航＞(Départ du vapeur de Folkestone)，明亮的筆觸應是前印象主義的表達手法；＜月光下的布隆尼＞描繪港口的婦女等待漲潮回航的漁船，靈感來自17世紀荷蘭畫派的啓發。馬內喜歡畫與海有關的活動，像＜回航的漁船＞(Retour de la pêche)、＜布隆尼河堤＞(La Jetée de Boulogne)、＜瀝青船＞、＜海洋工人＞(Les Travailleurs de la mer)等作品；海邊度假情景也是取

1860年代和竇加一樣繪製了多幅跑馬畫，但他強調，馬場內熱鬧奔騰的氣氛，遠勝過於馬的本身。＜龍熊跑馬場＞有一幅油畫及一幅石墨版畫，兩者的技巧均精湛。

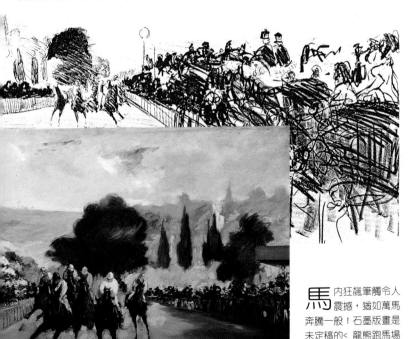

馬內狂飆筆觸令人震撼，猶如萬馬奔騰一般！石墨版畫是未定稿的＜龍熊跑馬場＞草圖。

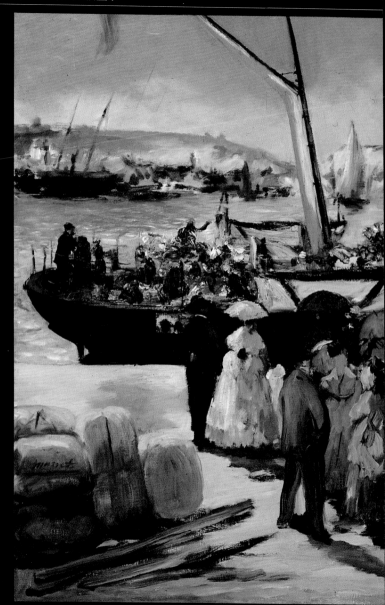

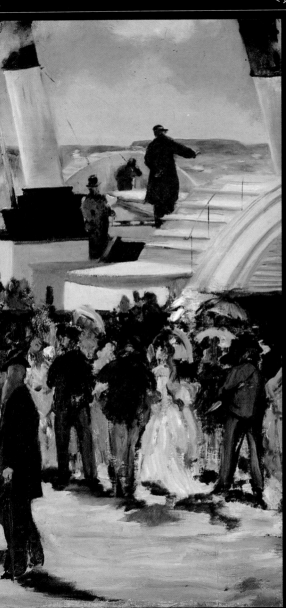

18⁶⁹年夏天，馬內完成了多幅有關布隆尼爾港口日常生活的情景：回航船隻停泊港口，帆布滑溜到甲板後，乘著月光，等待著買魚的婦女，正如畫中所展示的。< 地石號汽船出航 > 是馬內在他住的旅館房間完成的畫，汽船的名號是布隆尼爾港的英文原名。曙光下的這艘船（煙囪左右的兩個輪軸清晰可見），正是馬內於1868年夏季前往倫敦之旅時搭乘的船隻。晴朗的夏日，海潮高漲，明亮的天空，撐著陽傘的婦女，畫中的氣氛與筆觸已是印象手法。左邊，身著白色洋裝女子，應是蘇珊‧馬內，陪伴旁的是戴著氈帽的兒子。

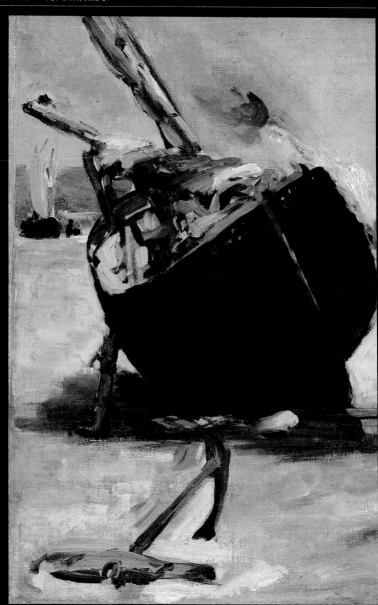

1873年，馬內在貝克·須·梅度過夏季。在戶外，他完成幾幅海洋風景畫，令人好奇的是，他畫中的海洋風景和他在大戰期間的作品顯得不夠明媚，也不夠印象。與港口或海邊度假的景色相比，他似乎對海上討生活的工人更感興趣。雖然他是道地的巴黎人，但他在青年時期，也經歷橫越大西洋的海洋之旅，真正地體驗過「生活」的經驗。在這幅 < 瀝青船 > （Le Bateau goudronné，跨頁圖）中，馬內展示漁夫們正在崁填船縫。他運用他擅長的「黑色」，圖的正中央的燃燒火燄，襯托出「黑色」瀝青船殼的價值，不禁令人想起 < 鬥牛士之死 > 一畫中粉紅的紅絨與黑色服裝的對比，這也就是< 瓦倫斯的羅拉 > 一畫中，波特萊爾再三提到馬內的紅粉色黑寶石。

L'EXPOSITION

品味寺

「馬內先生不曾想過反駁那些反對他的人，這舉動出乎那些反對者的意料……馬內先生非常肯定自己的藝術才華，從未想過要去推翻舊有的畫派，也沒想要創新，他只在意是否他是『自己』，而非『他人』。」

馬內，1867年

（下圖為馬內畫像，封登·拉杜畫）

他的畫再度落選，評審們厭倦了他那套系統化的對比！馬內決定讓觀眾來評判他的作品，無論如何，他要討回公道：入場券4法朗。

材之一，如〈布隆尼沙灘〉(La Plage de Boulogne) 或〈海灘〉(Sur la plage)，畫布上衣服裹得緊緊的人物就是馬內太太和他弟弟尤金。

　　1867年夏天，馬內完成多幅城市畫。同年，他畫了一幅〈喪禮〉(L'Enterrement)，應該是他參加九月二日好友波特萊爾葬禮後有感而發的作品，但畫中沒有任何直接的證據證明此畫的主題，而且畫中遠景的萬國博覽會會場是他後來加的。這是一幅戶外取景的畫，街上趕熱鬧的人潮有軍人、紳士、貴婦、園丁和幾位熟悉人物，牽小狗散步的少年正是馬內的兒子雷昂，右上角飄在空中汽球上的人是馬內的「親密夥伴」那達，這位著名的攝影家正攝取巴黎及萬國博覽會的鏡頭。

OUARD MANET, – par G. RANDON.

亞爾馬畫廊 (le pavillon de l'Alma)

萬國博覽會的藝術館於四月一日開幕,是皇家第二個
藝術品展覽會場,第一個於1855年開幕。大廳主要展
出的畫家,自然以學院派大師為重,如捷賀蒙
(Gérôme)、梅索尼爾 (Meissonier) 及卡巴奈爾。馬內
未能入選,他決定向辜爾貝看齊,挑選50張畫,花大
錢自費辦畫展,地點選在靠近亞爾馬橋附近的亞爾馬
畫廊。從馬內母親的一封信中,便看出她對馬內的揮
金如土感到憂心,而馬內的錢來自父親的遺產。

瓦倫斯的羅拉或西班牙
舞孃,既不像男人,也
不像女人,到底是誰。

展出的作品是馬內近10年完成的佳作,是一套令
人讚歎不已的完整系列作品大結合,這些作
品的藝術成就是馬內後期作品遠遠不及的。

可惜未留下任何會場的照片,但洪東先
生把馬內所有展出的畫全部加以滑稽化
出了一本冊子。既便策畫地如此周密,
馬內還是寫了一封信給左拉:「我準
備冒險,也需朋友們支援,您就是其
中之一,我一定要成功。」除在博覽
會目錄上刊登廣告外,左拉也自掏腰
包贊助他發行600本的畫冊,但民眾與
藝評家的反應不如預期。不過已

哲學家
差勁!誰吃了生蠔卻忘
了邀請我!!!

洪東 (Randon) 在
《趣聞報》刊登
幽默畫來回顧1867年六
月在亞爾馬畫廊舉辦的
馬內畫展。

藝術家
願他的謙虛,不要
上別人認識他。

引起一些藝評家深刻印象,如香佛樂希便說:
「最令我震撼的是不同時期的作品一齊展出,格
調卻一致,從第一幅到最後一幅畫一氣呵成,毫
無瑕疵。」

馬內說,展覽目錄的序言雖以第三人稱,但
說的就是他自己。馬內自認是評審的犧牲者,決

觀眾留言簿

定不再等待官方肯定，文中說道：「從1861年起，馬內就開始參展或企圖參展，今年，他決定公開所有作品……今天與其說來欣賞完美的作品，不如說『來欣賞誠摯肺腑的作品』。」這是第一次在序言裡，發現與新繪畫有關的字眼。起初被人嘲笑的字眼，後來卻贏得前所未有的成功；真誠變形這批抗議作品的特色（如今可要用挑釁的字眼來代替），而畫家卻未想到用

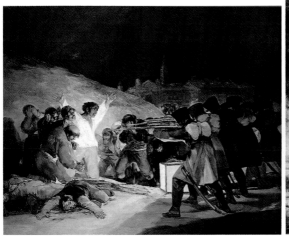

「印象」字眼。

　　1867年，馬內再度被排除在官方畫展與沙龍展外，民眾也不理睬他的個人展，然而，此次個展帶給新繪畫非常深遠的影響，年輕後輩畫家們終於注意到10年來這批一再被批判的落選畫作集體展出。

　　終於，封登・拉杜完成的 < 馬內畫像 > (A mon ami Manet) 入選參加同年的沙龍展，並親筆題詞「獻給吾友馬內」，在沙龍展中人人都可看到這位經常招惹醜聞，表情嚴肅，穿著高雅的畫家。有位匿名的藝評家評論說：「啊！這位規矩的年輕紳士，穿著端

雷諾瓦稍後對畫商佛拉 (Vollard) 提到< 麥斯米倫皇帝的處決 > (L'Exécution de Maximilien) 時說：「這是一幅純粹哥雅風格的畫，但馬內未失去個人風格。」的確，馬內在此畫構圖，甚至幾張草圖構圖中，直接模仿哥雅< 少年的處決 >（Tres de Mayo，左圖）佈局，兩年前他在馬德里時曾看過這幅畫。



拿破崙三世派麥斯米倫奧皇出使墨西哥主政 (下圖為麥斯米倫皇帝照片)，但卻未給他一兵一卒來抵抗墨西哥獨立軍。1867年七月一日，馬內在布隆尼爾時，麥斯米倫死亡的事已傳遍巴黎。路得維克‧哈勒維 (Ludovic Halévy)說道：「范達下令處決麥斯米倫皇帝，造成墨西哥之役的血腥悲慘結局。」馬內針對這歷史事件而作畫，藉著畫筆來表達他反對帝國主義的立場。

莊，讓人誤認為賽馬場的英雄，原來是頂頂有名黑貓的畫家；而人們卻一直把他當成拙劣畫家模樣來想像，一頭虹髮，滿臉腮幫鬍，沒頭沒腦吸著煙斗……眼前的他，衣冠楚楚，觀眾們應無法認出他是個才氣十足的畫家吧！」

馬內：真實歷史畫家

正當萬國博覽會一片歡樂氣氛，麥斯米倫奧皇被槍決的消息傳到巴黎！拿破崙三世派他到墨西哥上任，卻未給他足夠的軍火抵禦墨

西哥獨立軍的反抗。或出
於憤慨，或出於共和民主
胸襟，馬內認同被政治犧
牲的君王，彷彿他每年被
沙龍展評審與報刊評論槍
決一般。馬內的作品一向
脫離史實，此時他決心以
巨畫描述這事件，題名 <
麥斯米倫皇帝的處決 >。一年半內他嘗試了幾個版
本，並製造石版畫大量發行，卻不曾參加日後的沙龍
展。整體構圖與哥雅 < 少年的處決 > 相似，但更精
簡且具張力，他選擇了槍響執刑的刹那，而哥雅的畫
卻是槍上膛的動作。

　　畫中沒有戲劇化的誇張情節，僅有冷酷的畫面：
三位嚴肅的行刑人，右邊的士兵神情自若地裝子彈，
一副事不關己的無情模樣。馬內在最後版本中讓行刑
士兵穿上法國軍服，代替原有想像的制服，表達他不
滿拿破崙帝國未負政治責任及對此一悲劇的憤慨。

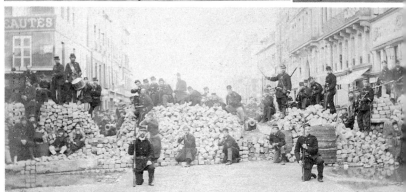

Barricade du F.S. Antoine angle de la rue Charonne. 18 Mars 1871.

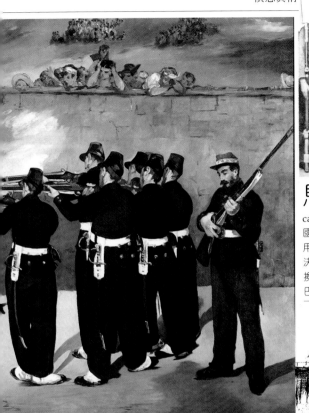

馬內的版畫〈內戰〉(La Barricade)，敍述1871年法國巴黎公社事件，採用〈麥斯米倫皇帝處決〉相同構圖，地點換成巴黎，主角換成巴黎公社社員。

　　有件事情倒令人驚訝且不可思議，即是1870年巴黎城發生的巴黎公社血腥慘案，此一政治件歷時了一星期。事後，深信共和民主理念的馬內回到巴黎，竟不曾留下任何作品，僅依〈麥斯米倫皇帝的處決〉的構圖，製作了一幅題名爲〈內戰〉石版畫，並將畫中奧皇的角色換成一名公社社員。

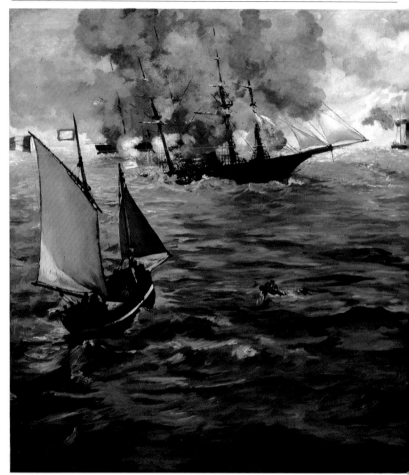

海洋與歷史事件

1870至1871年政治事件後的第一個沙龍展中，馬內以
1864年完成，紀念另一次內戰的畫參展，敘述敵對的
南北軍艦（北軍科薩止艦與南軍阿拉巴馬艦）在瑟堡
沿海進行追逐戰。這幅壯觀的海洋畫彷彿參與了「海
上處決戰」，聯邦軍的戰艦正朝一艘尾部已沉沒的軍

「馬內先生刻意的把兩
艘船丟在遠遠的水平線
上，以便縮短距離。而
四周大海波濤洶湧，比
戰爭更為猛烈。」
　　　　巴貝‧都維里
(Barbey d'Aurevilly)

COMBAT NAVAL
Par M. Manet.

艦猛烈開火。普魯斯特雖舉證，因新聞報導也吸引大批民眾前往看熱鬧，但無法確認馬內是否到現場作畫。

　　第二年夏天在布隆尼港避暑，他把科薩止號畫入一系列海洋作品。海洋是他的最愛之一，喚起海上見習的年輕時光。1880年初，他又畫了海上事件＜賀須佛逃亡記＞，共兩個版本，第一個版本是1880年七月大赦後賀須佛返回法國時畫的。二畫描述六年前的事：反對拿破崙帝國的言論家賀須佛偷渡新幾內亞。馬內不過想借熱門新聞發揮，莫內卻寫信給杜黑：「馬內正在畫一幅偉大的圖，準備參加沙龍展，有賀須佛海上逃亡有關。」馬內憑記憶在畫室中完成畫中的波濤洶湧。

　　1870年至1880年的馬內畫風完全表現於此畫：身為莫內的朋友，並致力印象派畫作，想打開沙龍展大門。若深信共和的馬內還成不了「歷史畫家」，至少反映出當時的新聞重點：賀須佛的小舟在汪洋大海中漂浮，如歷史事件潛沉於大自然之中。

即使以海為主題，漫畫家仍不忘拿其「黑貓」開玩笑！貝塔兒以＜科薩止與巴拉馬之戰＞(Combat du Kearsarge et l'Alabama，左頁) 為題的漫畫 (左圖)，刊在《沙龍展的鈴鐺》(Le Grelot au Salon)。

───────

1880年的大赦，使反對帝國的論戰家亨利・賀須佛 (Henri Rochefort) 返回法國本土。馬內根據其故事完成賀須佛偷渡新幾內亞 (下圖)，紀念他獲赦自由回國。

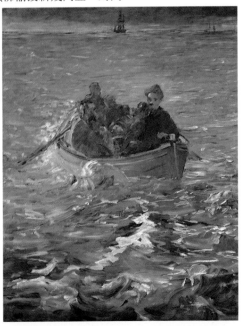

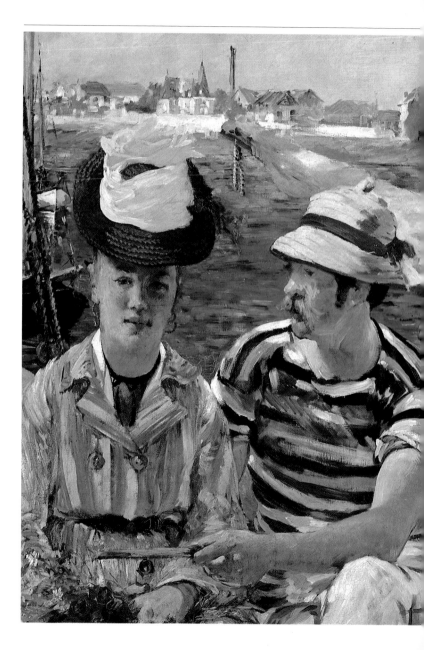

「你知道嗎？
馬內對法國人而言，
猶如義大利人心目中文藝復興的
西馬畢 (Cimabue) 和喬爾托 (Giotto)
，同等重要。
因為法蘭西的文藝復興
自此上路了！」

<div style="text-align: right">

奧古斯都·雷諾瓦
與其子約翰之對話

</div>

第五章

印象畫派教父

亞姜特耶（Argen-teuil，1874年，左為細部圖）參加印象派首次展覽後，又參加沙龍展，代表馬內對明亮光線繪畫與戶外寫生的支持，他亦因此成為印象派之父。右為馬內畫海灘上的艾娃·龔札勒的妹妹，並成為馬拉美翻譯愛倫坡之詩集《安娜貝爾·李》(Annabel Lee) 的插圖

— Vous reconnaissez avoir commis ce tableau? Avez-vous des complices? Faites-vous partie de la bande de M. Manet?

1860年代的年輕畫家如：巴吉爾、塞尚、莫內和雷諾瓦等，當時這群畫家被稱為寫實主義派、強硬派、自然主義或「馬內幫」(Bande à Manet)，因為馬內早他們10年就揭示了新的繪畫方式。1874年，這群畫家舉辦集體聯展時，自己命名為：獨立派，然而他們早已被貼上印象畫派的小標籤。

巴提紐（Batignolles）畫室

這群年輕畫家也被稱為「巴提紐畫派」，此為馬內畫室所在地。他們經常在那兒的蓋柏咖啡屋、新雅典咖啡屋和巴德咖啡屋聚會。1870年沙龍展，封登·拉杜正式以馬內作畫：描繪巴提紐畫室。馬內在畫室中央專心地工作——猶如巴提紐幫的領袖。巴吉爾也以馬內為其畫布上的主要人物，描繪了相同的主題。

首位研究印象派主義藝術史學家約翰·瑞華德指出：「柯洛吸引年輕一代缺乏自信的畏縮的畫家，但那些大膽的年輕畫家則向辜爾

1870年，咖啡館現場的寫生畫。馬內經常在巴提紐區的咖啡館消磨一整天。這是其中一家，也許是蓋柏咖啡屋 (café Guerbois)。

1868年夏姆的漫畫插圖 (左頁上圖)，顯示了年輕畫家們的畫作，不合乎沙龍展評審的品味。他們是馬內的同夥，一群充滿爭議性的人物。

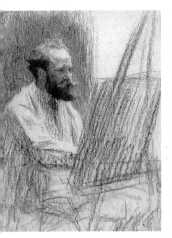

貝與馬內看齊。」特別是「不屬於傳統畫派的主腦——馬內，無人比他更有個性。」亞蒙·西維斯 (Armand Silvestre) 特還引述馬內的話：「因為我不曾認識事物莊嚴的一面。」但他一直吸引了周圍的年輕畫家，心怡他迷人愉悅的氣質，也為他不斷製造醜聞的藝術天賦驚歎不已。慷慨的馬內經常接濟手頭拮据的年輕畫家，並特別關注莫內；他既驚奇又擔心才氣橫溢的莫內，與學院畫派意見相左。

1865年的沙龍展，<奧林匹亞>飽受爭議時，莫內的海洋風景畫不論受到讚賞或批評都令馬內惱怒

馬內對年輕的畫家們都是熱誠地接待。大夥待在他的畫室裡，看他作畫或聽他講話。在圖< 作畫的馬內> ，是雷昂·雷米特 (Léon Lhermitte) 為馬內而作的一幅畫。左頁下圖，巴吉爾為紀念馬內來訪畫的< 康達米尼街畫室 > (L'Atelier de la rue de la Condamine) 細部圖，畫中人物從左至右，分別是亞斯楚克或莫內，馬內站在畫架前面，而巴吉爾正一邊傾聽，一邊觀賞畫作。

非常。爲不驚世駭俗，他倆人擁有相似的作畫手法：一種堅定且簡易的方式來表現鮮明的色調。

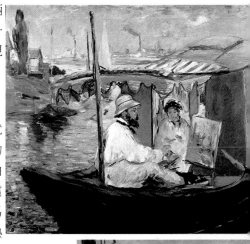

馬內與莫內

事實上，這些畫家們很快就成爲好朋友。塞尚以魯莽的波西米亞方式來表達對馬內的敬意：不厭其煩地驚嚇這位彬彬有禮的花花公子；馬內則以對雷諾瓦與巴吉爾熱情的回憶來回應他的仰慕。然而最意氣相投的好朋友，非莫內莫屬。馬內以他爲繪畫主題，暗寓這位才氣縱橫的印象派未來大師：水中船上的莫內題材，揭示莫內當前與未來的主要畫題；另一爲亞姜特耶花園家居的畫題，馬內首次以戶外寫生的方式回饋這位年輕後進。

　　馬內的 < 威尼斯運河 > (Le Grand Canal à Venise)，有尊堪與其匹敵的繪畫對手莫內爲「水中的拉斐爾」之意；而 < 亞姜特耶 > 一畫，他展現了被嘲弄爲印象派的卓越新繪畫技巧，部分的畫在戶外完成，爲參加在朋友們舉辦的畫展後的

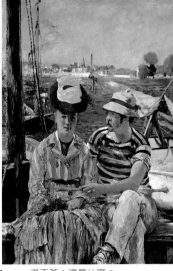

－老天爺！這是什麼？
－馬內與馬內特。
－他們在幹什麼？
－遊船，據我所知。
－那片藍色的牆是什麼？
－塞納河。
－您確定？
－天啊！大家都這麼說的。

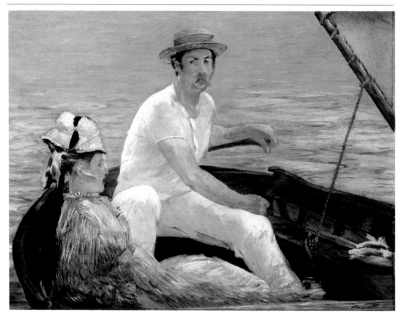

1875年沙龍展而作。＜亞姜特耶＞不但以他們的方式展現自然主義，凸顯愛好，也展示向現代化新形式的挑戰。尤其是這幅戶外景色風景畫有著雙重意義：划船手的主題不僅說明莫泊桑式 (Maupassant) 的自然主義，更呈現塞納河畔印象畫派的觀點。

巴黎與馬內；巴黎與莫內

1878年六月三十日，馬內與莫內同一天各畫了一幅慶祝法國國慶日萬國博覽會開幕的畫。巴黎旗海飄揚的街景，莫內的＜蒙多葛街＞(La Rue Montorgueil) 以抒情手法畫風中飄揚的色彩鮮艷旗幟，回應馬內在畫室內完成的＜王子殿下街旗幟飄揚＞(La Rue Mosnier aux drapeaux)。二人

兩幅馬內的畫證明了印象派黃金時期，也就是亞姜特耶時期，他與莫內為莫逆之交。左頁上圖為＜船上作畫的莫內＞ (Monet peignant sur son bateau)，下圖為＜亞姜特耶＞的划船人，畫中人物的幽默畫於1875年刊登《趣味報》。上圖，＜船上＞ (En Bateau) 的模特兒為馬內的舅子魯道夫．林霍夫，沒有水平線的深藍湖水是令人震撼的構圖，這種切割方式反映當時日本版畫的影響。

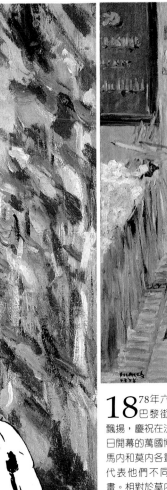

的主題雖相同，但手法卻截然不同：馬內的畫更顯樸實無華，更孤寂，旗幟的光影對比巴黎歡欣節慶的街道少；而殘障者的背影和停泊路旁的黑色馬車，減低了舉國歡騰的氣氛。

　　馬內向來著迷城市生活景象，他一直希望能獲准裝飾1879年重建的巴黎市政府，以一系列的「構圖來表達工商業中各行各業奔波的人士，即今日辭彙

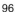

18 78年六月30日巴黎街頭旗海飄揚，慶祝在法國國慶日開幕的萬國博覽會。馬內和莫內各畫了一幅代表他們不同觀點的畫。相對於莫內< 蒙多葛街 > （左、中圖）的歡愉氣氛，馬內的< 王子殿下街 > （上圖）則因一位單腿殘障者和停在路旁的黑色馬車，反而顯得憂鬱。

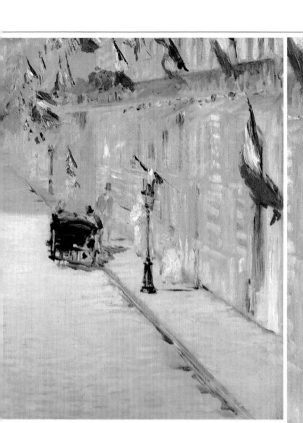

所謂『巴黎之腹』的生活百態：巴黎的市場、巴黎的
火車站、巴黎的橋樑、巴黎的地鐵、巴黎的購物與花
園。」可惜有關單位一直沒有答覆他的請求，雄心大
志未竟。再說，馬內當時已有發病徵兆，也許是原因
之一。雖然，馬內傾心於年輕莫內卓越的新繪畫藝
術，但他依舊對人頭鑽動的熱鬧滾滾街頭景象甚感興
趣：唯有光影作用能賦予這些喧鬧景象生命力。

決定性角色

普魯斯特回憶馬內在聖彼得堡街的畫室說：「星期天

2e année.—N° 29.　　　**10 Centimes**　　　Jeudi 16 juin

ALFRED LE PETIT　　　　　　　　　　　　　　FÉLICEN CHAMPSAUR

LES CONTEMPORAINS

JOURNAL HEBDOMADAIRE

ADMINISTRATEUR : M. DUFFIEUX, 45, FAUBOURG MONTMARTRE, PARIS. — UN AN : **6 FR.**

EDOUARD MANET

去拜訪他時，馬內只顧著讚美巴提紐派的信徒，並把所有的畫擺在光線適宜處，擔心能否替它們找到好買主，竟忘了自己的畫作……對莫內的畫情有獨鍾。」

　　然而，馬內卻不曾參與印象派的展覽活動，僅在

當代周刊頭版刊登一幅馬內頭戴藝術王冠，拿著調色盤坐在博克啤酒杯上的幽默畫，暗寓馬內所畫的<博克咖啡屋>。（右圖）釋文提起被人們遺忘尚存活在世，放逐海外的辜爾貝。

Un quatuor courbé
Porte, en plein air, Manet sur sa large palette.
Il reçoit fièrement de chacun la courbette.
Mais qui pense à Courbet ?

1876年象徵性地把<巴吉爾畫像>(借給雷諾瓦展出。當時的巴提紐畫派除巴吉爾在戰爭陣亡，另外還有一位女性成員貝特・莫里索，從不在巴提紐區畫派的咖啡館露面。大夥兒都盼望馬內加入「巴提紐畫派」，1874年印象派舉辦第一次活動時，馬內拒絕表態；他對沙龍展一直非常忠誠，即使經常被拒，仍不惜任何代價欲爭沙龍展一席之地。1873年沙龍展，他竟以<博克咖啡屋>(Le Bon Bock) 第一次正式贏得沙龍展獎。這幅人像畫的構圖相當平常，他以亞勒斯式筆觸生動地畫出灰暗色調，因而成為沙龍展的一員。有人如此寫著：「今年，馬內把水加入他的啤酒杯。」也許他深信最後終能入圍參展，將現代化介紹給沙龍

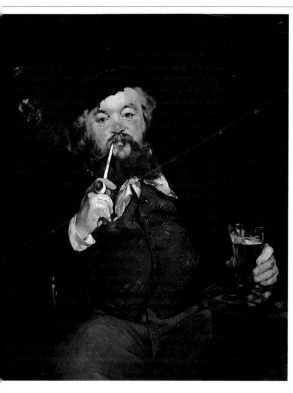

右圖為<博克咖啡屋>。一位藝評家說道：「咖啡館裏這位胖嘟嘟，滿臉通紅，開朗的伊比鳩魯享樂派，他不再相信世界，反而只相信杯中的啤酒和煙斗。」這幅畫贏得1873年沙龍展全面的勝利。馬內在傳統人像畫中表現出「典型」與「性格」的形象。其實他畫的模特兒是石版畫家艾米兒‧貝洛（Emille Bellot），他是蓋柏咖啡屋常客之一。剛從荷蘭回國的馬內，自然而然地在畫中流露了他對法蘭茲‧亞勒斯的景仰之意：「『他』喝『哈藍姆』(Haarlem) 啤酒，應是譏諷畫家史蒂芬 (Stevens)。」

展，同時不必再參加那些「分裂主義者」的展覽。

馬內的好友之一竇加在失望之餘，嚴厲地指責馬內：「寫實運動毋需與他人抗爭，它已占有一席之地，因此有必要創設一個寫實主義沙龍展，馬內卻不了解此點，我認為他的虛榮心勝過聰明才智。」兩人有相同社會背景，同一輩份，關係雖密切卻總是爭吵不休。

馬內和竇加

竇加個性「內向、知性、憤世嫉俗、焦慮不安」；反

觀天性「自然」的馬內，面對成功與讚美一如面對失敗般，對自己的天份與定位信心十足。竇加嘲弄地戲稱他為：「林蔭大道上赫赫有名的賈西巴弟（Garibaldi，義大利著名革命家）。」

稍後，竇加追述一件更無禮之事：一段大家都知道的故事。竇加畫了一幅馬內傾聽其妻蘇珊彈琴的畫，就因馬內不喜歡妻子在畫中的形象，把畫給撕掉一部分……。當竇加回馬內處看到那被撕掉的畫，心中打擊不可言喻，他回憶說：「我帶著自己的畫轉頭就走，回到家中，從牆上取下一幅馬內畫給我的一幅靜物畫，上面寫著：『先生，我把您的李子還給您！』」但事後，兩人是否還會見面？竇加回答：「與馬內怒目抗爭是不可能的！」。

經數年的觀察，莫里索見證說：「他倆是焦不離孟，孟不離焦，形影相隨的好友。」她舉例說，1870年或1871年夏天當巴黎淪陷被困時，二人雖未參加巴黎公社事件，但對莫里索一家而言，他倆可都是反凡爾賽的巴黎公社危險分子。兩人總為現代化運動爭吵不休，竇加指責馬內畫過賽馬場景或浴中女子，馬內則反駁竇加聞起來像巴黎美術學院派畫家，專畫巴比倫女后塞米拉米斯(Sémiramis)，而他只畫現代巴黎。

即使不曾直接表示，但竇加的確十分景仰其友的繪畫天份。馬內過世後，多活了30

degas

年的竇加買了大批的馬內畫作，其中有一幅被馬內家人切割過的＜麥斯米倫皇帝處決＞版本，竇加不僅親自修復它，對馬內其他的殘缺畫作，同樣做了感人回應的修

「竇加如蘇格拉底 (Socrates) 與荷馬 (Homer) 般，戴著憂鬱的面具。若與50歲的馬內比較，人雖在病中，臉上總掛著演說家笑容，保持魅力十足的君子形象。」

賈克・艾米爾・布朗西

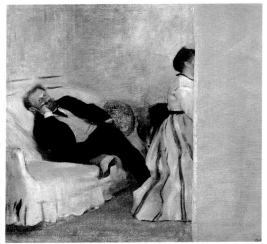

復工作。

巴黎風景畫

馬內與竇加有一共同點，就是使他倆與二畫派劃清界線：雷諾瓦、西斯利 (Sisley) 和莫內的亞姜特耶畫派，及畢沙羅 (Pissarro) 與塞尚領導的歐凡・須・瓦茲 (Auvers-sur-Oise) 畫派。不同之處在於風景畫對他倆而言僅是附

左頁圖為竇加照片。跨頁圖是他以水墨先為馬內作人像畫，馬內斜靠著左邊的牆半倚姿勢，再畫成油畫時 (上圖)，竇加把他畫成聆聽身旁妻子蘇珊・林霍夫彈鋼琴。這幅畫曾被馬內撕破一部分，竇加想再次固定畫布重畫，但最後還是放棄了！

屬畫題，除兩人都是人像畫家外，即使馬內1870年的戶外畫作亦如是，畢竟他倆都是「都會市民」。

如果他要畫＜鐵路＞(Le Chemin de fer)，那得猜測模特兒背後的火車站情景。尤其是馬內以維多莉茵畫的最後一幅人像畫，即使她假扮成一位柔順家庭主婦模樣，膝上躺著一隻小狗，仍然可察覺＜奧林匹亞＞引人注意的放蕩眼神，與柵欄後方白色煙霧的工業景象分隔開來。聖-拉札火車站附近很多令人讚歎的現代景致，並啓發了莫內不少的靈感，創作出一系列著名畫作。

馬內的＜洗衣婦＞(Le Linge)，描繪一名在巴提紐花園的年輕婦人，晴空萬里，她正洗著木桶中的衣物。1876年沙龍展的評審特別不欣賞此畫，因其結合印象派手法和自然主義畫題，對評審們而言，這是馬內一再重覆的庸俗風格。

「真實地畫，大膽地說」

馬內決定在位於聖彼得德堡街四號的畫室，舉辦一場特別的畫展，展出被拒的＜洗衣婦＞與＜藝術家＞(L'Artiste)。＜藝術家＞畫中模特兒是畫家兼雕刻家的馬塞林‧戴博登(Marcellin Desboutin)，他是蓋博咖啡屋的常客，這是一幅秀麗的人像畫。畫展邀請函上寫著：「真實地畫，大膽地說。」(Faire vrai, laisser

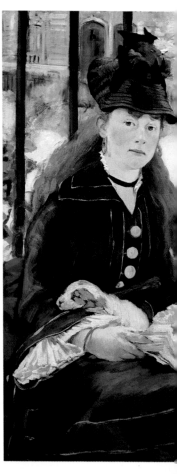

鐵路為下圖之主題，欣賞者可察覺到歐洲廣場上花園柵欄後的煙霧。

dire)

每天有400名觀眾湧進展覽會場，報界也給予熱烈好評，並有多篇畫展報導詳細報導馬內和其畫室。很多人對馬內本人的形象感到驚訝：「什麼！這位五官細

1881年，馬內曾向西鐵路局請

Monsieur,

Vous avez bien voulu me demander d'être autorisé à faire dans un de nos dépôts, une étude d'après une machine locomotive montée par son mécanicien et son chauffeur.

求准在其鐵路倉庫作畫，也得到正面的答覆。左頁紅字部分為鐵路局的部分回文，但那時的馬內已病得十分嚴重，無法畫火車頭的司機，實踐自然主義計畫。

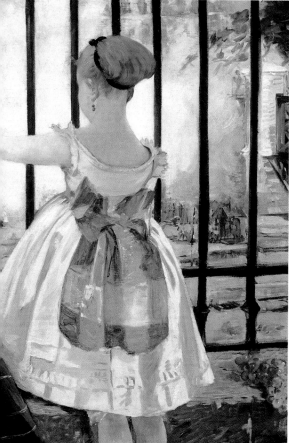

10年後，幽默漫畫家是否認出畫中的奧林匹亞，散發著慈母與貞潔的光輝。＜鐵路＞一圖是馬內以維多莉茵為模特兒畫的最後一張人像畫。

「畫中隨時想要逃跑的不幸婦女！但未卜先知的馬內先生，早以畫上一道鐵柵欄防止她們逃跑。」

夏姆

緻，眼神沈著，金色美髯，黑色服飾，頭髮整齊，貼身襯衫，戴手套的先生，就是亞姜特耶那位划船者！」或「馬內先生是位出身良好，上流社會的紳士革命家，正如法國大革命的賀伯斯比爾 (Robespierre) 或路易‧布朗 (M. Louis Blanc)。」「他本身就是反常的化身。」

　　簡言之，記者們發現馬內本人和他的畫作有相當大的出入，難以聯想。他那不常被談論的畫作，堅持一貫作風卻令人不解、不悅，驚世駭俗，難以接受。

白晝的光線

馬內在一份英倫發行的英文報紙上讀到一篇藝評，原來是詩人馬拉美讚賞馬內為主要的日光畫家文字，藝評的標題：「印象畫派與愛德華‧馬內」。

　　<洗衣婦>是他職業生涯中劃時代的作品，肯定將會在繪畫史上留名……。畫布上遍佈透明光源的氣氛，臉部、衣服、葉子和光源接觸之處，彷彿是那物質與固體性互相占有、融合；雖然陰影和空間吞蝕了晃動的輪廓，如蒸氣般昇華又潛沉入四周的氣氛，猶如空氣般迷人地存在，主導畫家的魔法般藝術。

馬拉美 (Stéphane Mallarmé)

馬內為馬拉美繪人像畫的同一年，喬治‧巴特爾 (Georges Bataille) 說：「兩位精神領袖的偉大情誼，光芒四射。」從他倆的畫室日常談話中可看出：馬內深情的關注，掌握了這位年輕友人的知性夢想。1885年，馬拉美於馬內死後兩年寫著：

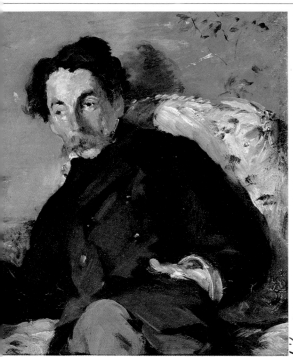

畫家與詩人馬拉美為十分親近朋友，而馬拉美比馬內年輕10歲。每晚，馬拉美在楓丹高中（今名龔杜塞高中）授畢英文課，常到馬內畫室一段長時間才離去。左圖為馬內1876年秋天畫的馬拉美人像畫。亨利‧瑞尼耶(Henri de Régnier) 形容：「一位是天賦敏銳的藝術家，一位是魅力十足的紳士！我聆聽他談論對馬內仰慕之情與兩人間的友誼。」下圖是馬內為馬拉美< 午後的牧神 > (L'Après-midi d'un faune) 一詩所作的插畫。

「10年之間，每天我都去拜訪敬愛的馬內，事到如今，我還是難以置信他已離開人世的事實。」馬拉美曾詳細描述過馬內：「他從創作中解放憂鬱，在畫室的燈火下邊聊邊工作。才氣縱橫的他高談闊論所知的繪畫天地。命運早已安排他的新航道，這也是為什麼他以令人無法抗拒的天賦盡情地繪畫。」

馬拉美有一段精練的文字，字字珠璣，強烈而正確的描繪馬內：「在挫敗之中，穿著灰黃色外套的他，氣勢猶如雄糾糾氣昂昂的森林之神。流逝的歲月也使他那罕見的金色髮鬚，漸漸的花白了。」

「白天的自然光線穿透一切，在不可見之中改變了一切！（左頁，< 洗衣婦 > 一圖）明晰完整的版本主宰了這張畫，也描畫出所有即時的靈感與手法。」
史帝芬‧馬拉美

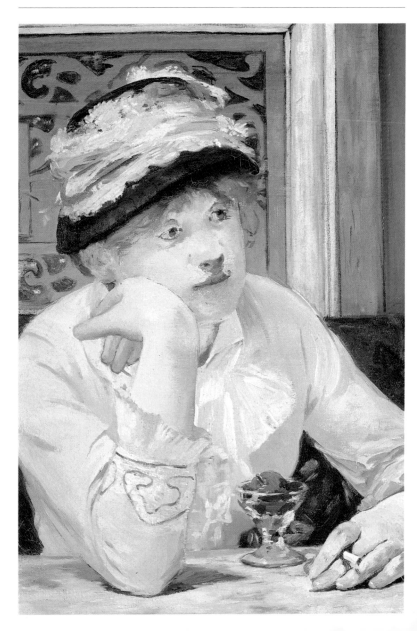

馬內，人如其畫，不虛其名，

是19世紀巴黎藝術璀璨時期的頂尖人物：
猶如彬彬有禮優雅氣質的化身，
直覺的投石問路，開創了非理論的新穎性。
他的話語正如其畫作一般：
栩栩如生，輕盈飄逸，
既快且直的筆觸，一筆蹴成。

第六章

巴黎的生活情景

攝影家達爾曼紐
(Dallemagne
，右圖) 把馬內的照
片，用畫像的框裱起
來。左頁為< 李子酒
> (La Prune) 細部
圖，馬內把畫室改裝
成咖啡館，模特兒是
馬內的一位女演員朋
友。

EDOUARD MANET

馬內在給年輕畫家賈利諾 (Jeanniot) 的建言
中，明確地表達出他與傳統印象派之差異：
「藝術的簡要特質在於本身之必要性和優美
性，請培養您的記性，因為大自然所能提供
的僅是些資料，猶如一座隔牆使您免於平
庸。務必時時保有自主權，做令您高興的
事，萬不可做令人厭煩的工作！」

人像畫家馬內

以下這些畫人像的準則也來自馬內：「在一
幅畫中找出主要明亮及陰影部分後，其餘的
問題自然迎刃而解。」這也是1860年維多莉茵和 < 戴
黑帽的貝特 > 臉部畫之觀察原則，而這些臉部上的
光亮就如被探照燈照亮般，同時也有條理地說明了馬

身著水手服，毫不膽怯地擺姿勢充當其父友人模特兒的乖巧小孩，即日後的劇作家亨利‧伯恩斯坦。

內1870、1880年代至他去逝前
所有作品之特性。< 博克咖啡
屋 > 是最佳例證之一，畫的是
同在咖啡屋消遣的好友人像。

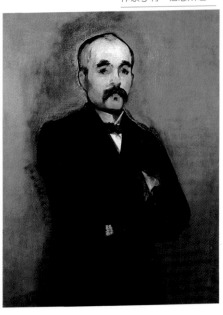

　遺憾的是，馬內總是無法
接到訂單：官方的畫像總委託
如邦那之類藝術家——馬內也
因此抱怨他那些在1872年後掌
權的共和主義朋友們的美學選
擇；社交界中的畫像卻又委託
如卡洛律‧杜朗 (Carolus Duran)
或夏布南 (Chaplin) 之類畫家。
銀行家馬塞爾‧伯恩斯坦
(Marcel Bernstein) 之所以請莫內
替身著水手服的小兒子畫人

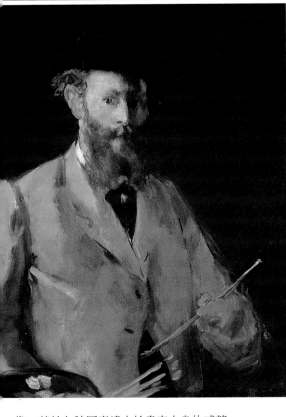

馬內以慣有的姿
勢，戴著帽子，
而手中的畫筆正準備沾
取調色盤上顏料的自畫
像，他將臨摹維拉斯蓋
茲的< 青年侍從們 >
(Les Ménines)。他幾
乎不作手和調色盤的細
節描繪，僅集中在表現
光線和精神兩個主要部
分：眼睛、前額及被照
亮的畫筆頂端，精確的
箭頭已做好擊中目標的
準備。

像，基於友誼因素遠大於畫家本身的威望。

馬內能替日後成為龔貝達將軍助理的官員安東
南·普魯斯特畫人像，乃因二人為幼年玩伴，他並要
求賀須佛和克萊孟梭 (Clemenceau) 做馬內的人像畫模
特兒；儘管這二幅人像畫在才智和逼真性上堪稱卓越
的作品，卻未獲委託人的欣賞。馬勒侯 (Malraux) 偏
頗地認為，馬內僅是純繪畫的創造者及人物的破壞
者，他並錯誤地寫出「為使馬內畫克萊孟梭，馬內得
先認識克萊孟梭，其實他一點也不瞭解克萊孟梭。」

卓越的< 克萊孟梭
人像畫 > (左頁
下圖)，臉部輪廓極為
生動，為整幅畫的重
點。然而這幅畫並不討
畫中模特兒的喜愛。這
位「勝利之父」日後曾
說：「馬內所畫的我？
奇差無比；我並沒有這
幅畫，而也不會為此感
到難過。這幅畫存於羅
浮宮，而它被於羅浮宮
收藏一事令人難以理
解！」

女人

馬內愛畫女人，遠勝於畫政客。馬內常讓人女人扮演各種角色，讓她們的姿態融入各種社會的類型中。10年前，馬內

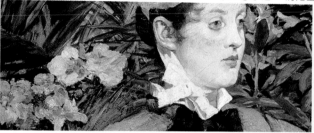

金髮演員艾倫‧安德菲（Ellen Andrée）下圖相片中人物）樂於擔任當她畫家友人們的模特兒。馬內於<李子酒>將她塑造成巴黎的自然主義角色，一位待在咖啡屋中等候且略帶酒意輕佻女子。

曾令那達的情婦身著西班牙式男性服飾，也叫維多莉茵穿鬥牛士服裝。1870年代，他向沙龍展推薦居美夫人的人像像，畫中居美夫人在一座多季花園迷你叢林中依偎著丈夫，彷如左拉稍早提及著名畫作<獵物>(La Curée) 中的情色意境。

<李子酒>一畫中，馬內將畫室佈置成咖啡店。稍後他請艾倫‧安德菲當模特兒，其實在兩年前，她已當過竇加之<苦艾酒>(L'Absinthe) 一畫的模特兒。從模特兒紅潤的臉色看來，構圖中的完美角色不同於酗酒者；相反地，馬內非常喜歡這些紅潤的肌膚和洋裝。<苦艾酒>是幅社會紀錄畫，<李子酒>則是幅令人喜悅的想像畫。<持扇的貴婦人>(La Dame aux

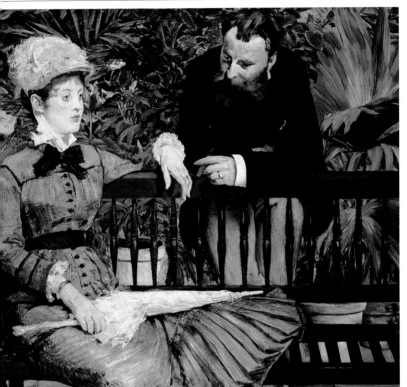

éventails) 畫的是鋼琴家妮娜·得·卡莉亞 (Nina de Callias)，在日式背景中被扮成阿爾及利亞女人，後來被郭爾 (Cros) 與魏楠 (Verlaine) 讚許的「傀儡皇后」。

梅希·羅洪 (Méry Laurent) 是馬內晚年最親近的朋友。她是位任人供養，手段高明女子，喜歡奢華生活及周旋

上圖為 < 溫室中 > (Dans la serre) 畫中，馬內畫的一對中產階級夫婦人像畫。此畫以現代化手法闡釋傳統，其重點在於戴戒子的雙手。

「如此自然地閒談畫像的確很美：一幅栩栩如生的人像畫，流動的神情中，四周環繞的綠景突顯出人物的完美。」
于斯曼，1879年

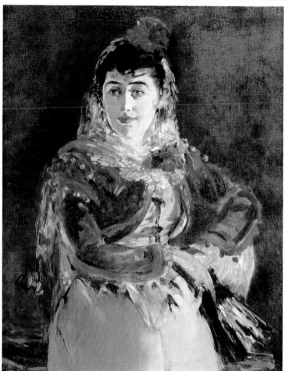

左圖中的女歌手艾米莉·安普兒(Emilie Ambre)，於此畫中扮演她最喜愛的角色卡門。由於熱愛馬內的畫，女歌手決定在美國歌劇巡迴表演期間，同時安排馬內1879至1880年的冬季巡迴展覽，<麥斯米倫皇帝的處決>一畫在此展出深受評論家好評。上圖為一幅畫於方格紙上的水彩草圖，很明顯的是一幅咖啡店中的人物寫生。

於文人圈，特別鍾情詩人馬拉美。病中的馬內著迷於她的活潑、健康及高雅，喜歡用油畫或粉彩畫她戴無邊帽或大帽子模樣。

粉彩畫

馬內生命中最後兩年，病痛纏身使他無法著手大型畫作。這段期間，他以粉彩畫了許多小幅的水果、花朵靜物畫及女訪客人像，粉彩技巧較油畫輕鬆且快速。

　　他的畫筆使不同的女性魅力永垂不朽：諸如<維也納女子>(la Viennoise)的伊瑪·布爾壘或碧妮(Bigne)女爵，或從事高級布品買賣的居蒙

(Gillement) 夫人、女演員艾米莉・安普兒、珍・德・瑪麗西 (Jeanne de Marsy)，也有和普魯斯特有來往的上流社會少女如蘇瑟・樂梅兒 (Suzette Lemaire) 或自由主義派發行人夏邦提約 (Charpentier) 之嫂伊莎貝爾・樂蒙莉耶 (Isabelle Lemonnier)。

馬內的友人比爾・蒲漢證實，馬內自1878年起雖病痛纏身，精神生活卻……，奇特的是，任何一紅粉知己的出現總可使他恢復健康狀態。

1880年夏天期間，伊莎貝爾・樂蒙莉耶收到一系列馬內所寫並附有插圖的信（下圖水彩人物像即節錄自其中一封）。左圖是她於律克・須・梅度假時，馬內卻在巴黎郊區貝維市，想像她跳水情景自娛。後二頁的粉筆畫像為兩位友人伊瑪・布爾矗（Irma Brunner，左圖）和梅希・羅洪（右圖）。

一流商人，一流收藏家

保羅・杜朗・于葉 (Paul Durand-Ruel) 是一位專業的拜占庭藝術商人，曾與馬內和畢沙羅在倫敦發現「新繪畫」，時為1870年，馬內與畢沙羅正在倫敦避難。1872年一月，杜朗・于葉拜訪史蒂芬畫室時，在這位相當著名社交畫家的至友處，驚喜地發現馬內兩幅待價而沽的畫：＜鮭魚與靜物畫＞ (Nature morte au saumon) 及＜月光下的布隆尼＞。必須注意的是，馬內從沙龍展首次成功後，10年之中沒有賣出任何一幅畫。翌日，他返

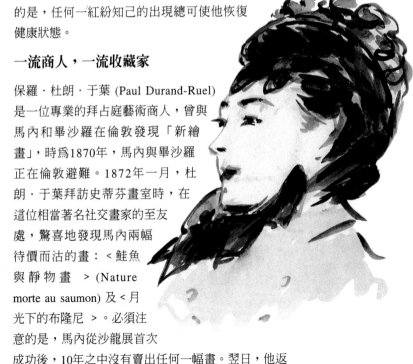

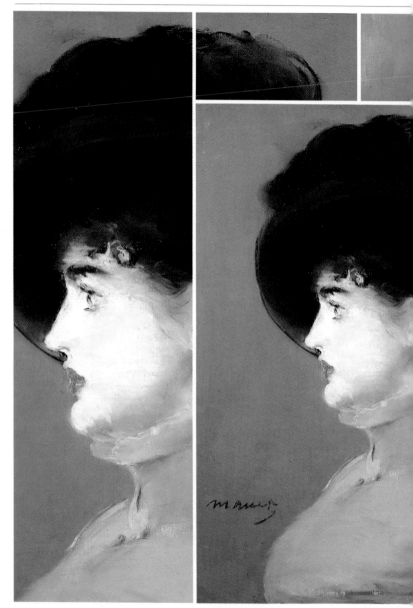

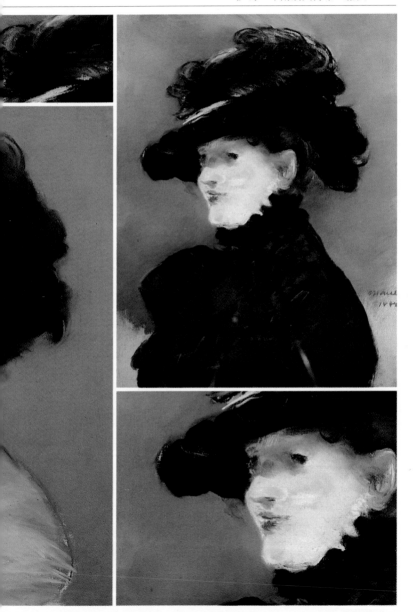

回史蒂芬畫室買下22幅馬內
的作品。此後，杜朗·于葉
變成馬內的擁護者，為馬內
開畫展，並尋找馬內迷。

　　馬內作品的主要收藏家
在有生之年，既非銀行家或

大財主，而是一位頗享盛名的戲劇演員，後來成為有
鼎鼎有名的喜劇演員，他即男中音歌手尚·巴帝斯
特·福爾，收藏馬內畫作多達67幅，包括＜西班牙歌
手＞、＜著鬥牛士服的V小姐＞、＜草地上的午餐
＞、＜瓦倫斯的羅拉＞、＜吹笛少年＞、＜鐵路＞
……等。此刻，現代人熟知的馬內作品主要收藏家摩
赫·內拉東 (Moreau-Nélaton) 家族、亞夫梅耶
(Havemeyer) 家族與公開認購都尚未出現。

尚·巴帝斯特·福
爾 (Jean-Baptis-
te Faure) 是當時最著
名的歌劇演唱家，同時
也是馬內作品的收藏
者。左圖為攝影師所拍
取的照片；上圖是馬內
為他畫的《哈姆雷特》
(Hamlet) 一劇中幽靈
現身一幕。

舞台人像畫

馬內為這位歌唱家畫下扮演歌劇《哈姆雷特》的人像畫，歌劇是從1868年即奠定盛名的安頗斯・多馬(Ambroise Thomas) 所作。馬內捕捉最戲劇性的一刻：幽靈現身時悲劇性的錯亂眼神。

1877年，馬內從過去10年西班牙系列的畫作中找回有力的黑色，這些黑色陰影與舞台上成排腳燈照在臉部的強烈亮光形成對比，這是馬內少有的作品之一。因他習以寂靜手法或無視於模特兒的臉部，來表達表現主義的特點。

「在擺了20餘次的畫姿後，」福爾描述說：「我不得不離開，去那我已不記得哪裏的地方演唱。……等我回來後，我發現這幅圖完全變了樣子，除不可思議閃閃耀眼的景色外，圖中的雙腿非我所有。驚訝於畫上只有一半的地方像我，於是對馬內叫道：『這不是我的腿啊！』他回答：『那又怎樣呢？我畫了另一個模特兒的腿，因為他的腿形比您的好看啊！』後來，經過一陣子互為嘲諷的書信往來，我們又恢復昔日友好情誼。因為他，使我沈迷於繪畫而無法自拔。而他讓我購買寶加、畢沙羅、西斯利、莫內等的作品，因此我的收藏如此豐富。」

從這則軼聞中可充份了解馬內：他對繪畫的自主性，有不受束縛的灑脫。而這份率性灑脫，使他為這位唯一的、虛榮的馬內迷作畫。馬內愛嘲諷的個性後

當1877年< 扮演哈姆雷特的福爾 > (Faure dans le rôle de Hamlet) 於沙龍展出後，評論及漫畫家又再一次地大肆嘲諷。其中之一說道：「不妥協之王企圖為歌唱之王作畫，是一幅荒謬的畫。」一幅夏姆的幽默畫還附文說明：「馬內畫出了一位發瘋的哈姆雷特。」或是「那是蝌蚪的肖像」。上圖附有圖說如下：「馬內先生把福爾先生醜化了。」可憐的福爾先生顯然不好受了，但這位收藏家名聲卻因此而更響亮。

來一反常態，轉而慷慨善待起年輕的畫家後進們。

面具與貝加摩爾舞

福爾收購的首批畫作之一 < 歌戲院的化妝舞會 > (Le Bal masqué à l'Opéra)，與表演界息息相關。這幅畫繪於1873年春天，同年，位在樂·貝勒堤耶街上的歌劇院毀於一場大火，竇加還曾在這戲院做過苦工呢！

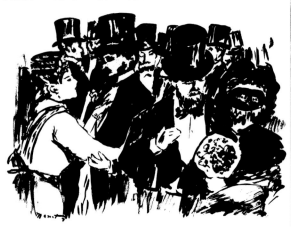

　　這是馬內繪製實景的一幅圖，是三月底舉行的赫赫有名年度化妝舞會，馬內肯定是參加了，畫中並結合了一項回憶：龔固爾 (Goncourt) 家族的自然主義戲劇《恩莉葉特·馬黑夏》(Henriette Maréchal) 第一幕場景，它同 < 奧林匹亞 > 於1865年雙雙成為醜聞之作，一樣被認為是粗鄙的「現代寫實主義」。

　　和 < 杜樂希花園的音樂會 > 一樣的技法，在畫室裏馬內把幾位朋友也畫入一整排戴高頂帽子「尋歡作樂的」紳士中。當時他的畫室剛遷至阿姆斯特丹街上，「就在巴黎市中心，先前伴隨他生活與作畫的寂寞至此結束。」戴奧多·杜黑敘述說：「他接待較親

畫作< 歌劇院的化妝舞會 > （上圖）與其說是眾所期待的狂歡舞會，更像是一場葬禮，馬內在現場畫下草圖。

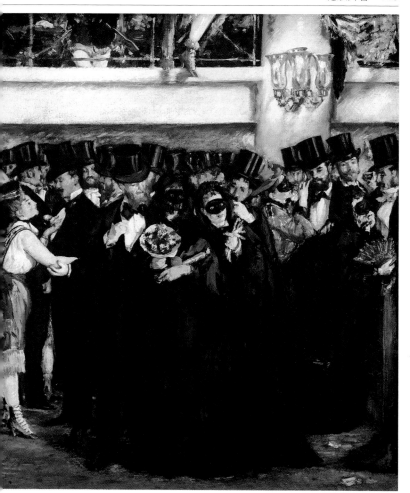

近的好友，也常接受巴黎社交圈的仕女名流之邀，這些人因仰慕其名聲，也樂於同他往來，來看他，一有機會時，也會擔任馬內的模特兒。」

　　如此，杜黑、收藏家艾許特、作曲家艾曼紐‧夏皮耶 (Emmanuel Chabrier)、馬內及音樂家妻子的親

「圖畫上的面具，襯托新鮮花束的色調，把原本黑色服飾單調的底色減至最低點。」

馬拉美

友、數位如今已被遺忘的畫家都進了此畫。無法得知誰穿那些「女性化帶風帽黑色長外套」與短式燕尾服加性感配飾：如在圖的上方，跨在欄杆上的那只紅色高統皮鞋即爲一例。男式的喪服與仕女、小丑們彩色的條紋構成的對比效果，令馬內甚感滿意，使人想起勾提葉的詩：「嘉年華會開始，人人打扮赴宴狂歡，葬禮和宴會的黑色服飾混淆不清。」

現代巴黎豪放女

如果 < 歌戲院的化妝舞會 > 在1874年沙龍展被評審批評過於寫實，不難想像1877年 < 娜娜 > (Nana) 再度被拒絕的命運，該畫仍難脫以舞池中「卑微女人」爲模特兒的影子。如說 < 奧林匹亞 > 是「波特萊爾式」的妓女；< 娜娜 > 則是當代典型的放蕩女，十分「第三共和」，畫於1876年至1877年間，比左拉的小說早兩年問世。< 娜娜 > 被命名的同時，馬內也將它推薦給沙龍展，並得知左拉下一部小說將以此爲名。小說家于斯曼 (Huysmans) 如此說：「馬內有充分的理由介紹他的 < 娜娜 > ，即左拉筆下最完美的角色之一，左拉也將在下一部小說將描繪此女子。」

　　然而，馬內的 < 娜娜 > 與左拉的不同：紙上的總被刻畫成宿命女子；但在畫筆下，似乎對緊身胸衣樂在其中，遊戲於粉撲之中，他請名滿巴黎的輕挑女星荷莉葉・豪斯當模特兒，再次向評審們下挑戰書。

　　< 溜冰場 > 呈現當時香榭里舍大道上的新興表

右頁圖 < 娜娜 > 與 < 溜冰場 > (Le Skating，下圖)，馬內畫的都是半上流社會中的荷莉葉・豪斯 (Henriette Hauser)。< 溜冰場 > 中她是在香榭大道溜冰場中的觀察者，而在 < 娜娜 > 裡，她則表演毀損高雅生活的蕩女。這幅畫在1877年的沙龍展中被拒絕，安東南・普魯斯特批評道：「把自己獻給色鬼的半裸女人，服裝不整的美麗女子，太棒了！」他把 < 娜娜 > 一畫擺在位於嘉布信大道趣味商店的櫥窗裡，幾乎引起了暴動。

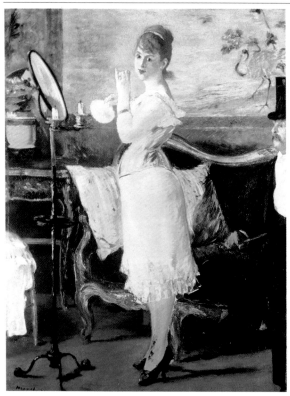

18⁷⁷年，命名為
< 娜娜 > 的
畫，完成於1880年左拉
同名著名小說之前，馬
內又一次地製造和< 奧
林匹亞 > 一樣的經
驗，但此次較為接近自
然寫實學派的文學題
材。拋開波特萊爾不
說，話題轉到劇作家費
多身上，這也許是左拉
《酒店》(L'Assom-
moir) 中的一句話，這
本書曾提及娜娜的青少
年生活，帶給馬內靈
感，「早晨，她便花了
許多時間在五斗櫃的鏡
子前試衣服……她散發
出青春，一股赤裸裸的
童稚與女人味氣息。」

演，反映巴黎人生活中的新消遣。在畫室中，馬內藉
記憶回溯閃耀的夜間表演及旋轉的溜冰人。

咖啡音樂館

當時巴黎的上流社會中，馬內最想畫的就是咖啡館、
餐廳或是咖啡音樂館，任何演員、畫家、上流及半上
流階層的人可將這些娛樂場所當作高雅的約會地點，
當然也是知識份子與藝術家交換意見之處。「我並不
是去牛津或劍橋，」一名當年被介紹至巴黎的年輕英
國藝術家喬治·莫爾回憶道：「但我來到新雅典城，

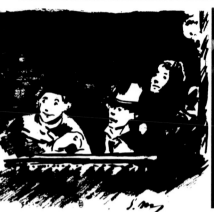
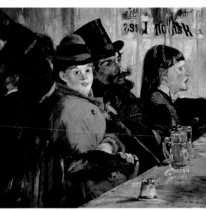

它非官方機構，是真正的法蘭西學院。」

　　1870年代，竇加與馬內分享共同主題，搶著表現
巴黎：舞者、演員、女工、音樂家、製帽
女工、妓女、雜耍演員、染坊女工，觀察
生活以外的小人物。

　　至於馬內，喜歡反映熟悉又輕浮的世
界，如休閒、歡愉或邂逅的時刻：划船人
(＜船上＞)、手拿啤酒杯聽音樂的人〔＜
咖啡館＞(Au Café)〕、＜博克酒吧女服務
生＞(La Serveuse de bocks)〕、餐桌前調情
〔＜拉杜里老爹之家＞(Chez le père
Lathuille)〕、看報的人(＜閱讀＞)，或是
最後的巨作＜瘋狂牧羊女酒吧＞(Le Bar
des Flies Bergère)中等候顧客上門的人。

　　兩人各有特點：竇加的眼光如銳利的
觀察者；馬內則紀錄現代卑微小市民的特
殊地點。馬內具有天生藝術家的優點，透
過他的剖析，使其具有「溫柔的懷疑主義」來關懷
「人群」(賈克·艾米爾·布朗西的說法)，為當代建立

左圖＜天堂＞為
咖啡館一景；上
為巴提紐咖啡館。

莫爾桶咖啡館「法
蘭西學院」。

了許多眞實的「聖像」。

瘋狂牧羊女酒吧

1877年冬天到1878年間，馬內開始爲「沙龍展」準備一幅巨作：介紹位於羅修瓦大道與克里斯廣場間的咖啡音樂館「賀修分酒吧」(la Brasserie de Reishoffen)。馬內會分割一些巨作，如＜摩西出埃及記＞和＜鬥牛士插曲＞，同樣地，他又把這張畫切割成兩個部分，右邊變成＜博克酒吧女服務生＞，另一邊是＜咖啡館＞。

對 馬內來說，他最喜歡畫巴黎人戶外的情景，與畫出巴黎人愉悅的神情，上圖是位於克里斯大道上的花園餐廳——拉杜里老爹之家。

或許這位偉大的古典簡化者覺得畫中人物太多，會分散了外界的注意力，這也是他希望這幅巨畫避開的危機。1881至1882年冬天作畫期間，他已因梅毒而殘弱不堪。

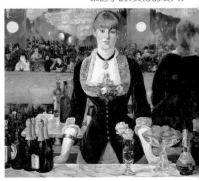

與馬內作畫同時期拍攝的一張「瘋狂牧羊女酒吧」的照片，這是一個表演雜耍與尋找豔遇的地方。

此次他不再以紅粉知己作畫（然而，露台上還是有兩位女性友人：白衣的梅希‧羅洪及拿著望遠鏡的

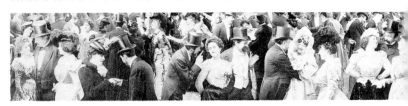

珍‧德‧瑪麗西），他讓瘋狂牧羊女酒吧叫蘇蓉(Suzon) 的女侍擔任模特兒，到改裝成酒吧的畫室工作。豪華的靜物前景：水果、花朵與酒瓶。鏡子反射出咖啡音樂館既流行又浪蕩的閃爍酒吧景象。于斯曼說過：「這是巴黎唯一可以戴著假面具以謾罵買到溫柔墮落的地方。」正面的女侍表情孤單，但從鏡中反射可看到背面的女侍正與顧客談話，她那上衣與胸部間的花束，彷彿是吧台上的金字塔尖，與疲憊空洞的雙眼形成對比。最後一幅畫有著令人心痛的巴黎景像，這曾經是馬內熱愛的生活，如今，舞會結束，永別了美人，永別了人生，永別了繪畫！

馬內不只畫酒吧中的人群，其中一個酒吧就曾出現在莫泊桑的小說《美好的友人》(Bel Ami) 一書中。一群女人在吧台前流連，等待嘗試酒與愛情。

畫室裡的林蔭大道

最後幾年，當馬內完成 < 酒吧 > 一畫時，整個巴黎都走進了他的畫室，其中的氣氛，布朗西回顧當年景

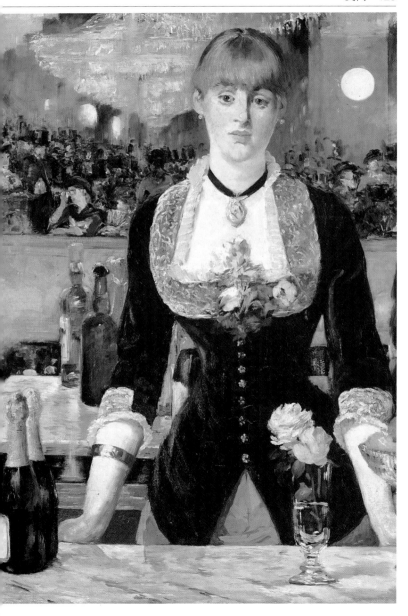

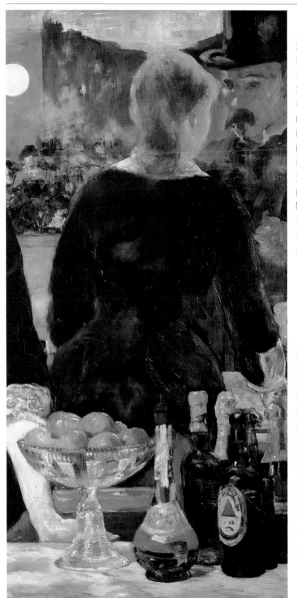

馬內用了許多油墨畫<瘋狂牧羊女酒吧>中女侍者的背影，事實上，可藉由鏡子的反射看到整個表演場景。「賣酒女」身體傾向客人，無可置疑的，她正在向客人推銷吧台裏的酒，再看正面的她（前一頁）站得比較直，憂鬱得看著前方，很明顯的把鏡子裡的客人的影像遮住了。「馬內藉著<瘋狂牧羊女酒吧>畫布上的海市蜃樓景象，使那些迷失觀察方向的欣賞者困

惑……這種透視法不一定有絕對關係。……但光線又代表什麼？瓦斯燈與電燈的光線代表著什麼？這是一種製造氣氛的潮流。」于斯曼如此寫道。此非錯誤的透視與不真實感，而是精巧的安排，這種奇異的景象來自馬內所畫的女子以及前景中的靜物與桌子，他在畫室的白天光線中，畫出記憶中的夜晚景象。

像說：「作曲家艾曼紐‧夏皮耶會創造一些諺語，而馬內也熱愛文字遊戲或一些過時的東西。約下午五時，畫家身旁座無虛席，在鐵圓桌上，總放著一些馬內作品中的配件，有位男侍拿啤酒與開胃酒為顧客服務。那些來自林蔭大道的常客，因同伴們的挽留而無法再回頭去巴德咖啡館……在短暫的辛苦工作後，馬內很快就因疲倦而躺在沙發上靠著窗台，想著他才畫過的東西，捻著鬍鬚，帶著童稚的笑容說：『太棒了，太好了！』有人訕笑，有人以評審的權威威脅他將再次在沙龍展淘汰，但他不再遺憾，因『他的名字』是無流派繪畫的領導者。一群人支持他、視他為改革派候選人，為其他人開路……他偉大的落選畫將在閣樓上布滿塵埃，或許沒人想到讓這些畫重見天日，

伊莎貝爾‧樂蒙莉耶的信 (上圖)，信上畫有插圖：一顆花園中的水果，並加上詩句「給伊莎貝爾，伊莎貝爾就是這最美麗的費香李。」

倒有人急著向他討教。左拉深信他在追尋一些東西……和一些有天賦的人一樣……如果群眾因為他的缺點而遠離，正是他主要的優點，也是天才的悲劇。」

比我們想像的偉大

1883年五月三日，由普魯斯特、左拉、伯提、史帝文、杜黑、莫內扶引棺木，所有蒙馬特區的老友及不同主張的畫家全在場。隨著出殯行列的竇加說：「花園、花朵、女士們……悲慟不已，一路來到帕西墓園……，不得不說他比我們想像的偉大。」

　　馬內享年51歲，繪畫生涯持續了20幾年。他那喧鬧的公眾形象及洋溢魅力的偉大藝術才華，一如其他偉大的畫家。大道的嘈雜聲漸息，榮耀也逐漸顯現。

馬內晚年生病且隱居起來，僅能畫一些花、水果的靜物粉彩畫送給朋友們，最後，這位< 牡丹花靜物 > (Pivoines) 與< 奧林匹亞花束 > 的畫家，1882年夏天把胡爾 (Rueil) 家中種的最後的玫瑰，擺在鑲有龍紋的玻璃花瓶中，完成了一幅畫作 (下一頁圖）。

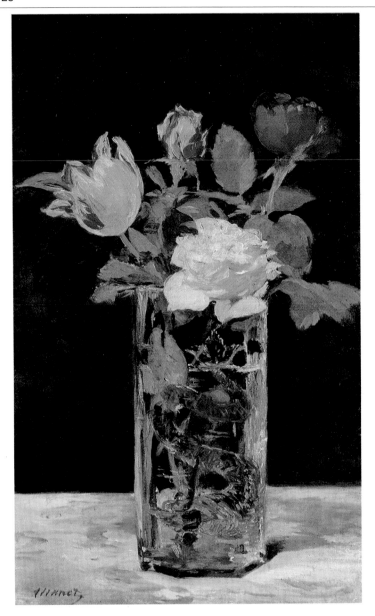

見證與文獻

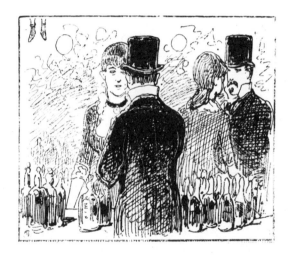

馬內的舊識

所有的見證一致認同：
馬內猶如魅力的化身，
活潑愉悅的個性及
高雅的氣質掩飾了
他那藝術家的苦惱和憂慮，
這些特質幾乎讓人忘了
他繪畫天份的本質。

中學時代的庫提赫畫室

安東南・普魯斯特（和潛意識流大文豪馬塞爾・普魯斯特毫無關係），是馬內最好的老朋友，他早年放棄繪畫，成為記者、政界人物；曾是冀貝達將軍祕書及時日甚短的藝術部部長（1881年冬到1882年初），1880年馬內曾為他作一幅裝扮正式的人像畫。

「金髮，滿臉笑意的馬內／恩慈流露／喜悅，靈敏迷人氣息／一臉阿波羅式的美鬚／從頭到腳／十足貴族紳士模樣。」
　　　　德奧多雷・得・波維立

「淺栗色頭髮及滿腮鬍子，深邃的雙眼正直且炯炯有神，閃爍青春光芒，薄薄嘴唇既靈活又具個性，嘴角洋溢嘲弄人的微笑。」
　　　　艾米兒・左拉

自羅林中學時期，馬內和我彼此便有好感，到庫提赫畫室後，友誼更親密。馬內身材中等，肌肉結實，神氣的步伐有高貴氣質。就算他刻意學巴黎小孩提高尾音說話，刻意搖擺步伐，也無法落入粗俗的流裡流氣。

我們感受到他高貴氣質的家世和出身。寬大的額頭下，尖挺鼻子襯托出筆直的輪廓，微翹的嘴角流露出一股嘲弄人的微笑，眼睛雖小，但目光活潑清晰。年輕的馬內，喜歡把他那一頭自然捲的長髮往後梳。17歲時，前額全禿，蓄了一臉鬍鬚，隱約可見其嘴型，而腦後露出一節白皙的頸部。臉的下半部極溫柔，一頭灰亮細髮增添了臉上光彩。很少有男人長得如此迷人。儘管他的思想傾向懷疑論調，依然一派天真，對世間所有事物都感到驚訝，即使一丁點的小事，也能讓他開懷不已。反之，只要是「藝術」都能使他認真，執著不變的觀點，不能更改，更不能討價還價。他既不接受相反論點，亦無商討餘地。

安東南‧普魯斯特

錄自1897年《愛德華‧馬內回憶錄》

1865年馬內西班牙之旅

1865年，奧林匹亞畫作醜聞後，馬內身心疲憊，受挫之餘，決意到西班牙旅行，遇到了未來學家戴奧多‧杜黑，後來成為馬內至友之一。

沙龍展於八月閉幕時，想暫時避風頭的馬內，決定去馬德里一遊，這原本就是他的計畫。我們就在馬德里以一種特殊的方式相識了！這個方式也刻劃出他衝動的個性。我想我得敘述這一段奇遇記。

我從葡萄牙的巴達荷茲一早出發，部分行程騎馬，再加上長達40多個小時的馬車行程，當晚，拖著疲憊的身軀飢腸轆轆地抵達馬德里。下榻太陽廣場新開的一家歐式旅館。它對我而言，猶如天堂，坐在餐桌前的我面對著羅馬將軍呂加勒斯桌上的美餚，悠哉享用。當時，餐廳只有一位客人，獨自坐在不遠處的大桌前。這位先生不斷批評菜色不佳，每當新點的菜上桌，立刻被氣呼呼的他視作難以下嚥的食物打回票；而我卻立刻接收那退回的菜成為飢餓的我腹中的美餚。我那時不該讓這位食客留意到我的「順手之舉」，當我再度「接受」他「退回」的菜餚時……他突然起身坐在我身旁，用生氣的口吻指責我：「先生，您在嘲笑我嗎？！您以為這些難吃的食物很棒嗎？不然，為何您接二連三地接收我打發的食物？」對於這突其而來的指責，我深感吃驚，我的反應也使這位攻擊我的人意識到他顯然誤會了我的行為動機，於是態度開始軟化，並說：「毫無疑問地，您一定認識我，也知道我是誰囉！」我反駁他說：「您是何方神聖？我怎麼可能認識您？況且我剛從葡萄牙來

此，在那兒，什麼也沒得吃，這旅館的食物對我而言，簡直太美味了！」「喔！您從葡萄牙來呀！我呢？則來自巴黎！」就這樣一句話，說明了彼此對食物挑剔的差異性。於是他馬上換了一副輕鬆開心的態度，為他自己荒唐行為笑了起來，並向我道歉。於是我們互相把椅子拉近一起用餐。隨後，他自報姓名，向我坦承一開始時，自以為看到的一個認出他是誰而想跟他惡作劇的人。我來馬德里是為避開一連串的迫害，而他也因同樣理由才離開巴黎。在這種方式相識下，立即親密起來共遊馬德里，理所當然地，每天都在維拉斯蓋茲作品和帕多美術館前佇足良久。

　　心儀了西班牙這麼長一段時間後，馬內親眼目睹西班牙是多麼地滿足，也不須我在此贅言了，但有件事破壞了他的興致，那就是打第一刻起他碰上的難題，而我們正因難題而結緣，難題便是：得向此地的生活習慣低頭，他適應不了，連飯都吃不下，無可救藥地厭惡送來的食物的味道，他是個巴黎人，也就是說，巴黎才會讓他自由自在，過了10多天，他真是餓極了，沮喪極了，只好離去，再不走就不行了，後來我們又一起回來。在那個時代，旅行需要護照，在韓代邑車站查護照的人開始訝異地打量，想法子把老婆及家人都叫來一起看，其他的旅客，不久之後知道了他是

莫內的蝕刻畫作< 帕多美術館 >

誰，也盯著他瞧，他們全都詫異：眼前這位彬彬有禮的上流紳士，竟是人們心目中的藝術怪物。

<div style="text-align:right">戴奧多‧杜黑
《愛德華‧馬內的故事》，1906年</div>

「馬內家族」，1869-1870年

馬內一家和莫里索一家很快地聯誼，莫里索夫人和女兒們星期四晚間固定到馬內家，愛德華、妻子蘇珊及兄弟尤金、古斯達夫都在，還可以遇見波特萊爾、竇加、查理‧郭爾、左拉、亞斯楚克和史蒂芬，史蒂芬還認識了夏凡內的畢維。經常，波斯克以吉他伴唱，艾曼鈕‧夏布耶狂熱激昂地彈

奏聖桑的《骷髏之舞》，馬內夫人對蕭邦的作品有特殊的詮釋，柔柔地觸著琴鍵，眾人開懷暢談，郭爾背誦著「乾乾的鹹魚乾，乾，乾……」。

　　　　　　　　　引自德尼‧虎阿禾
　　　　　　　　　　　貝特‧莫里索

1869年沙龍展開幕酒會上

您了解，我要做的第一件事便是往M字頭畫家的展覽廳走去，在那，我碰上馬內，佇在陽光下，戴著帽子，一幅驚嚇過度的神情，他請我去看他的畫，因為他自己不敢向前，我從未見過這麼生動的表情，他時時笑著，放心不下的模樣，自我解嘲的說：「我一定會因為畫得太糟而大大的出名。」我總覺得他身上有一股迷人，不做作的自然，我很欣賞，他的作品一如往常，像一枚野果，一枚青澀的野果。我不是不愛這些畫，但我還是比較偏愛那幅左拉的畫像。

　　　　　　　　　　　貝特‧莫里索
　　< 致其姊艾德瑪‧彭提庸之信 >
　　　　　　　　　　1869年五月二日

與馬內說笑

我覺得妳這陣子的生活多彩多姿……一面跟竇加聊天，一面畫；一邊和馬內說說笑笑，一邊跟畢維談哲學。在我看來，這些都令人嫉妒羨慕！

　　　　　　艾德瑪‧莫里索‧彭提庸
　　　　　　　　　　< 致其妹貝特 >

新雅典咖啡屋

喬治‧摩爾是愛爾蘭小說家兼評論家(1852-1933年)。1873年來巴黎學畫，1876年左右，為了文學而中斷。他對當時藝術花都巴黎懷著許多珍貴回憶，他一直很推崇馬內，並積極地為他打開在英國的知名度。

這會兒，玻璃門磨上了門縫的沙粒，咿咿呀呀響，馬內進來了，雖然他是個標準的巴黎人，生於巴黎，畫於巴黎，在體態及舉止中卻彷彿有什麼使他看來像英國人的味兒，也許是他的服飾——衣著剪裁優雅——和長相。

他的長相！他走過廳堂時晃著方闊的肩膀，他那瘦直的身材，那張臉、鼻子、嘴巴，我能說那像像牧神的嘴嗎？不，因為我希望能使人明白什麼是結合了充滿智慧的表情線條。他言談坦白，對工作有直率的熱情，語句誠懇，簡單明瞭，清楚得像純淨的水，有時難以下嚥，有時有些苦澀，但很輕柔，洋溢著活水源頭之光，他坐在竇加身邊；竇加那直削的肩膀，穿著白灰咖啡色套裝……兩人是印象派兩位龍頭老大。

　　　　　　　　　　　喬治‧莫爾
　　　　　　　　《一年輕英國人之告白》

費南多馬戲團，1876年

那時，我們已知有許多畫家涉足費南多馬戲團，他們為那裡富現代感的表演瘋狂，竇加在那兒畫了一幅名作

（＜費南多馬戲的拉拉小姐　＞，1879年），風雲際會15年之後，土魯斯‧羅特烈克和秀拉各替這馬戲團的馬術表演畫了一幅作品。

有著亨利三世的小頭型，這位馬內是位最有魅力且最有靈氣的男子，也有著纖細的心思，哲維克斯先生這麼告訴我們，我們第一次見面？待我想想……1867年，那時我24歲，費南多馬戲團就是現在的梅德哈諾，離那家新雅典咖啡屋只有兩步遠，深愛寫實和戶外寫生的畫家們常在那兒聚首，長我20歲的馬內，常與寶加和夏瓦同進同出，寶加在我面前向他們介紹沙龍展那幅＜醫院之屍體解剖　＞的作者，馬內對我說了些親切的話。

<div style="text-align:right">

亨利‧哲維克斯

＜憶馬內＞一文摘自《藝術快報》

1920年10月15日

</div>

巴提紐之遇

1878年10月的一個晚上，我沿著畢加勒街走著，一人迎面走來，他挺年輕，外貌與眾不同，穿著極簡單，大方而有品味，金髮，下巴蓄著絨絨般細軟的鬍子，帽沿下的頭髮微微捲曲，灰色眼，直挺的鼻，鼻翼輕輕搧動，戴著手套的他，腳步輕盈，機警，那人正是馬內。看過《當代藝廊》雜誌上的照片後，才使我認出他。

我也說不上來為什麼不敢上前對他說景仰之意……那時約午後六點左右，我跟著他走了一陣子。過了幾天，我跟他相認，告訴他我曾恭恭敬敬在他身後尾隨了一段路，「真可惜，您怎不向前來打招呼！」他說：「不然，知道在軍隊裏還有個同好，我該有多高興！」（那時這位年輕畫家正在服兵役）。

1880年度沙龍展時馬內獲得如潮佳評，評審團一直猶豫著是否頒發第二面獎牌給他，但終究沒有給。

<div style="text-align:right">

賈利諾

＜追憶馬內　＞摘自《大月刊》

1907年八月10日

</div>

在羅浮宮：「他什麼也沒說，但我全聽到了」

透過安東南‧普魯斯特的引見，馬內結識了龔貝達，他跟克萊孟梭相反，馬內根本沒時間替他畫人像。

一天早晨，在龔貝達家，他跟我們透露失望及鬱悶的心情（1880沙龍展的評審沒頒給他獎牌），我們為了紓解他的不快，決定到洪修的書房去，洪修是當時羅浮宮館長。在那兒，馬內靜靜地翻閱著一本畫冊，內有波‧立皮、波提切尼、貝忽金、曼特尼亞和卡巴契歐等諸多畫家的作品。

出來時，他對龔貝達說：「我度過了一生中最美妙的一個早晨，我欠您一份情，我彷彿真的和他們在一起，就如同與您共處一室一般。」龔貝達回敬他：「親愛的朋友，您的喜

「這位中產階級身上鬼祟、野蠻的特質，簡直就是那種過度矯飾衣著的人活生生的寫照。」
馬哈‧布魯梅爾語

悅就是我快樂的泉源。」我們和馬內在聖‧哲曼‧奧瑟廣場分手。

　　龔貝達對我說：「馬內翻閱羅浮宮那本畫冊時的目光，很難想像有什麼比那畫冊更具有說服力，他什麼也沒說，而我全都聽到了。」
安東南‧普魯斯特
《愛德華‧馬內回憶錄》
1897年

病中的馬內

比爾‧蒲漢 (1838-1913)，畫家兼雕刻家自1860年起，成爲馬內親近好友，他與芬妮‧克羅斯結褵，她是＜陽台＞一畫中站在貝特‧莫里索身邊的那位年輕提琴手。

1878年，第一次癱瘓發作，他倒在畫室門檻上，從此馬內的身體飽受威脅，精神苦楚更無間斷，尤其獨處時，他便覺得自己「燒焦了」，我不知從他口中聽了多少次這字眼。他深深爲這想法糾纏，奇怪的是，無論那個女人一出現，他就精神抖擻，可憐的蘇珊，還得克服許多難關……。

　　以往有一則故事流傳於親友間，現在已不再述說，據說他18歲逃家時，在巴西的叢林中被蛇咬了腳。這會兒爆發的神經失調症，病因再清楚不過……他太仔細，決不輕易爲美麗之言所動；他太緊張，腦筋太清楚，所以難以忍受疑慮成眞。起初他發覺作畫能力受影響，畫筆不再聽他的指揮，面對著畫布，他焦急暴躁，畫被摧殘殆盡……這日子怎麼過呢？他陰晴不定的脾氣，我也見識過……他本人更是第一受害者。於是，他把自己「像隻病貓」般與世隔離，掛著一絲悲慘的笑容，寧可如此也不表現出他的無助。

比爾‧蒲漢其子轉述
自《比爾‧蒲漢》一書
1949年

馬內的信函

馬內並不屬於那些寫日記
或著述理論的作家型畫家，
他的書信十分生動，
很有魅力，卻從不涉及工作，
除了一篇為1867年個展而作
的宣言式序言之外，
他不寫任何關於藝術的文字，
然而，他的朋友與記者們
總是引述他經常談論
的藝術觀點。

17歲，里約熱內盧致其母

(文摘) 里約熱內盧，拋錨
1849年二月五日

親愛的母親，經過兩個月惡劣天氣及海上風浪，我們終究拋錨了，困於里約熱內盧……這城夠大，但街道很小，對稍具藝術氣習的歐洲人而言，這城給人很特別的印象，大街上只見男男女女的黑人。巴西男人不太出門的，巴西女人更足不出戶！

　　在這個國家，所有的黑人都是奴隸，他們個個神情呆滯，白人以超乎尋常的權力掌控他們，我曾親眼目睹販奴市場，是我們前所未見的景象。男的黑人就穿條長褲，有的加件粗布短衫，打赤腳，奴隸可沒權力穿鞋；女奴多上半身全裸，有些脖子上裹條長巾，垂到胸前，一般說來，她們的面貌醜陋，但我可也見過具有幾分姿色的……有些女奴包著頭巾，有些把捲曲頭髮整理起來像個藝術家似的，所有女奴幾乎都穿奇怪的燈籠褲。

　　在里約找不出有名的畫師，艦長請我給隊友上幾堂課，我就這麼地被拉去充當繪畫大師。該這麼告訴您吧，在橫渡大西洋途中，我出了名，所的的軍官和教師都問我要他們的速寫相，連艦長本人都跟我要了一張當新年賀禮，就這麼著，我不但全辦到了，又讓大家高興，我感到很幸福。

<div style="text-align: right">

敬愛的兒

愛德華・馬內

</div>

西班牙之旅後，馬內以蝕刻法複製維拉斯蓋茲幾幅作品。上圖為瑪格麗特小公主，根據小矮女所作；右圖：菲力普二世之人像畫。

致封登・拉杜，西班牙之旅，1865年夏

我多懊惱您未能同遊，若能見到維拉斯蓋茲的作品，您會有多高興！就單為他的畫，這趟旅途就值回票價了。

馬德里博物館展出的各派畫家也都有不錯評價，但與他相比，都像大口嚼菸草的老粗。他是畫家中的畫家，我對他的表現並不訝異，倒有一份欣喜，羅浮宮裡那幅全身人像是不是他畫的，只有皇上自己明白……。

這些作品中最令人讚歎的一件，或許是整個繪畫界有史以來都未有過的驚人之作，目錄標為＜腓力四世時代一位演員之像＞，背景漸漸淡逝，黑裝人像栩栩如生，輕飄飄的氣息圍繞身旁。而阿儂佐・卡諾美麗的人像畫＜紡線＞與拉斯・米那斯＜小矮人＞傑作，哲學家們的部分多麼驚人！另所有的小矮人，尤其是其中一個正面坐著，拳頭擺後腰上，有眼光人一定會把它列為選擇之一，那幅人像好得不得了，每一幅都值得品論，每一幅都是傲人傑作……。

還有哥雅！他依樣畫葫蘆，照單模仿他的恩師，簡直模仿得過火，然而他是繼承其師最奇特的一位，流露出豐沛的熱忱，館裡有他兩幅很好的騎士像，十足地維拉斯蓋茲風格。就我所看過的而論，到目前為止，還有一大段距離，我並不十分喜歡，近日

內在歐蘇那公爵處，我當有機會見識
到一些很棒的收藏。

　　十分抱歉，今早的天氣糟糕極
了，今晚的賽牛恐將延期了，我原很
樂意去觀賞，延到何時呢？明天我要
去拖雷德，我在那兒會看到格雷克和
哥雅的作品，別人告訴我畫得不錯。

　　馬德里是個令人愉快的城，有不
少消遣，帕多是一條迷人的散步道，
處處可見頭戴蕾絲花巾的美麗女士，
大街上也可見到各式服裝，像鬥牛士
服，他們的外出服也很奇特。

致蘇珊・馬內，困守巴黎，1870年

1870年10月23日
報章刊物應已披露星期五巴黎兵隊向
敵方大進軍的消息了吧！我們打了一
整天的仗，依我看，普魯斯那邊折損
不少兵馬，我方傷亡沒那麼慘重，但
竇加的朋友居維陣亡了，樂福受了
傷，恐怕還被俘了！大夥都受夠了這
種不見天日，與外界斷絕聯繫的日
子，因為一個多月來，毫無你們的音
信……這陣子這裡天花肆虐，每個人
能配給到的肉也減少到75克，奶品則
保留給小孩和病人……。

　　親愛的蘇珊，好長一段時間我都
在找您的照片，我終於在客廳桌上找
到相簿，現在我偶爾可看見您姣好的
身影，今夜夢迴，我彷彿聽見妳呼喚
我的聲音，因而驚醒。留在巴黎的人
們平日很少見面，人心變得自私無比

馬內的石版畫〈大排長龍的肉舖〉。

……在這裡大夥能做的就是日夜期盼
打破包圍我們的這道鋼鐵般的防線，

全部希望都寄託在外省兵團上了，因為我們不能再讓眼前這支小軍隊再被濫殺，斷絕糧草，用飢荒來迫使我們

就範，普魯斯軍隊那幫混蛋是做得出的！我曾要求在維諾麾下效力，但沒有機會，可惜我無法參與行動……。

別了，我親愛的蘇珊

我擁抱妳，妳知道我多麼愛妳

致艾娃·龔札勒

1870年11月19日

親愛的艾娃小姐

淪陷區裡一位女友問我怎能忍受沒有您的日子，既然我對您的愛慕情誼是公開的秘密，恕我冒昧，直接給您答覆；……巴黎因為被普魯軍包圍被迫喪失很多事物，其中，無法見到妳自然是最令我無法釋懷的……。

長達兩個多月，我可憐的蘇珊沒有半點音信，必然很擔心我，即使我常寫信給她，在此草木皆兵……竇加和我在炮兵隊，我們自願當加農炮手。我盤算等妳回來畫一幅穿炮兵大斗篷的人像，帝梭因「尚謝爾」事件揚名天下，賈克馬亦在場，樂福身受重傷被俘，囚於凡爾賽，可憐的居維陣亡了。我的兄弟們和居美都在國家侍衛營任職，只待衝鋒陷陣殺敵……，我的軍用包裹裝了畫箱、野外用畫架及所有使我不浪費時間的東西，然後便盡情利用垂手可得的便利。很多膽小鬼都逃之夭夭，可嘆的是也包括我的朋友左拉、封登等人……等他們日後返回，大家一定不會給他們好臉色看。

致貝特・莫里索

1871年6月10日

親愛的小姐，我們回巴黎已經好幾天了，女士們要我向您問候，您應該住在彭提庸夫人處吧！她們也問候她好。

多恐怖的事件*啊，該如何解決呢？人人都把過錯往他人身上推諉，而我們大家都算是此事的共犯……這下子大夥也都完了，現在該憑自己的本事一展才華了。

尤金曾到聖・哲耳曼去拜訪您，那天您出去了，我很高興得知您在帕西那幢房子，僥倖地保存下來了，今天我瞥見烏狄諾那可憐的傢伙，他也曾叱吒一時，大權在握。小姐甭在瑟堡停留太久，大家都回到巴黎來了，何況，在別的地方，日子是根本過不下去的。

*指的是巴黎公社屠殺事件，二月間，馬內離開巴黎去和家人相會，六月初事件發生時，他才剛返回巴黎。

有關藝術之言談

馬內不是個繪畫理論家，只有1867年世界萬國博覽會期間，於亞爾馬畫廊的一次個展時，為個人的畫展目錄寫過序言。他從未出版過有關藝術的文字，而那段文字，與其說是一篇美學宣言，倒不如說是畫技答辯，這位句句珠璣的說話家，只留下了由他人轉述幾小段的言談。

伊娃・龔札勒 (上) 與貝特・莫里索 (下)。

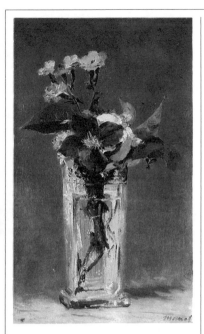

「一位畫家有本事用水果、鮮花，或只有雲彩來表達一切……我想當靜物畫領域裡的聖法蘭斯瓦。」

　　　　馬內語，安東南·普魯斯特轉述
上圖：水晶瓶裡的康乃馨和鐵線蘭，馬內作於1882年左右。

馬內1867年五月畫展目錄序言

從1861年起，馬內就開始參加沙龍展或嘗試地開個人畫展。這一年，他決意直接地在公眾面前公開展出他所有的作品。

　　早期參展時，馬內還可以得到良好的評語，然而，漸漸地評審們不再理睬他的畫作，如果把「爭取藝術品參展」比喻成一場戰鬥，相對地，他是否也應該得到公平競爭的機會，以便呈現他藝術才華的成果？

　　相反地，事情不如期待的順利，那麼藝術家便會自我關閉，固步自封在象牙塔裏，他的畫作不就在閣樓裏堆積如山，永不見天日？

　　畫家被接受或被拒絕的作品，不論公眾的反應如何，來自官方的鼓勵和獎勵對藝術家而言以及在公眾的眼裡，無疑的都是一張才華合格証書。反從另一個觀點出發，公眾面對任何一位畫家的作品的直覺印象，多少會影響評審對這些畫作的接受度。

　　在此情況下，我們建議畫家要耐心等待，但等待什麼？一直等到沒有評審的時候嗎？最直接的方法最好還是讓作品和公眾見面，大家一齊來面對問題。

　　今天，藝術家不說：「快來看完美無瑕的作品」，而是「請來看真誠無欺的作品」，正是這真誠無欺的效應賦予畫作一種反叛及抗爭的特質，然而畫家本身只不過盡力忠實表達他的感受。

　　馬內先生無意圖抗爭，並未料到抗議的箭頭反指向他，這都是當今存在著一種傳統教學的傳統型態，受這種傳統教育的人容不下另類原則，從而衍生出一種膚淺輕率的排擠思想，只有他們的模式是對的，其他的都一文不值，他們不但廣受批評，而且四處樹立強勁的對手。

表達是藝術工作者生存的泉源，是不可或缺的核心問題，歷經幾番深思，我們有可能去親近原來令人驚奇或甚爲駭異的事物，漸漸地，進而瞭解之，讚賞之。

時間本身對畫作也會產生效應，它在無形中琢磨、融合，並超乎畫中原始粗糙的表達，意謂著尋找戰友，併肩作戰。馬內先生一向清楚自己才華何在，他不曾嘗試推翻某門畫派，也不曾有創立新畫派的念頭，他只管嘗試忠於自己，做自己，不做別人。

馬內先生也獲得不少支持，他自覺眞正慧眼識英雄的人們對其評價愈來愈高。對這位畫家而言，與視他爲敵的人握手言和，沒必要吧！

書寫生活

我們已踏上窮途末路，是誰說繪畫是書寫形狀呢？應是藝術書寫生命眞象，唉！藝術學院那些人做得出表面很美的作品，都是無聊沒救的雜役。

此語應於庫提赫畫室中錄下
1897年由安東南・普魯斯特轉述

印象派，直覺派

「印象派」這個說法，並非如貝奈迪所言的來自莫內那幅＜印象＞畫作而來，而是起源1858年我們的一次討論，他主動的提出：「藝術家應該是一位自發直覺的工作者，對！就是這個詞，但爲了擁有自發直覺，他必須

能主宰自己的藝術，摸索試探得來的經驗絕不會付諸流水，他應能詮釋自己的感受，且能即時同步詮釋出來。人們常談論階梯精神，卻沒有人論及精神之階梯，多少人曾想由這梯子向上攀登，卻永遠無法抵達終點，可見想一步登天有多麼困難！我們發現：昨晚所爲已違背今日的創作精神。」

當代性

有一天他對我說：「我呢，我不太憂心人家怎麼去談論藝術，但我若有發言的權利，我會這麼說：『一切帶有人性，一切富有當代性，都是有意義的，而缺乏這些精神，一切都是廢物。』」

引述安東南・普魯斯特

不做令人厭煩的工作！

他常和我聊像這樣的事：「優雅的藝術需要簡潔的風格，明快的人令人深省，嘮叨的人讓人厭煩，在一幅畫中，去追尋主要的光影，其餘的自然就會出現，常常只需小小一筆，再者，充實您的記憶，大自然帶給您的只會是有用的訊息，－就像護欄一般阻止您掉到平庸的陷阱，永遠切記當自己的主宰，做您喜歡做的事，不要做令人厭煩的工作，噢！千萬不要做令人厭煩的工作

賈利諾
《愛德華・馬內回憶錄》，1907年

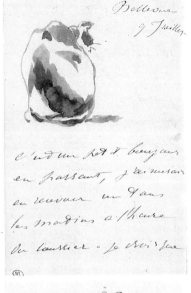

1880年夏，馬內在貝維市的水療診所附近休養，治療「律動神經失調」症狀，這段期間，馬內寫了不少很迷人的信件給他的友人，上面畫上水彩插圖，這兒三枚憂鬱的火箭是給伊莎貝爾·樂蒙莉耶的，時值七月十四日國慶日。下方，兩面旗子慶賀巴黎公社和紀念，他寫道：「我不會再寫信給妳了，妳從不回信給我」。右上信件畫了一隻貓，寫著：「我順道向妳問安，我好希望每天早晨郵差送信時，也能收到妳一句親切的問候。」右圖是一朵玫瑰的蓓蕾，上面覆蓋著幾行小字：「說真的，也許您太忙了，也許您根本就很惡劣，但我沒勇氣來怨恨您。」

奧林匹亞：醜聞與勝利

「如同人跌進雪堆般，
馬內在輿論界挖了個大洞。」
香佛樂希針對1865年沙龍展
的＜奧林匹亞＞，
寫給波特萊爾以上的文字。

1428

＜馬內：木器工人的誕生＞是1865年五月14日《喧嘩報》夏姆的諷刺漫畫。圖說：「馬內把事物看得太逼真，宛如真是一束花！如《米雪兒媽媽與貓》這首歌謠一樣通俗。」

聲名大噪的醜聞

＜奧林匹亞＞和＜被凌辱的耶穌＞兩幅畫引起的叫嚷，加上新近＜草地上的午餐＞的喧騰，馬內一時聲名大噪，畫壇上無人可比。各式各樣的諷刺畫出現，各大報章都爭相以馬內及其畫作大做文章，馬內頓時舉世聞名，竇加說馬內足以媲美賈西巴弟了，一點也不誇張。因為每當他一出門走上街頭，路人們便一擁而上，爭相觀看。當他進入公共場合時，總會引來竊竊私語，指指點點，彷彿觀看珍奇異獸。一位初入畫壇的畫家，竟能一開始就如此成功地引人注目，然而很快地群眾就會忘記這種刻意製造滿足他們注意力的話題。

<div align="right">

戴奧多・杜黑
《馬內》，1906年

</div>

假使＜奧林匹亞＞未遭撕毀，應歸功於官方謹慎的處理……因為某晚，我們走出沙龍，來到一間位於華亞爾街口的冷飲店。服務生送報紙來，馬內卻回問：「誰向您要報紙了？」好長一陣寂靜後，我們走回馬內的工作室；……我鮮少見到馬內像那晚悲傷的模樣。

<div align="right">

安東南・普魯斯特
《愛德華・馬內回憶錄》

</div>

我們了解馬內不想再看到報章，也不想知道其中內容。

1865年沙龍展當代一時之選的藝術評論家們砰擊< 奧林匹亞 > 之文章摘錄

這些恐怖的圖畫，簡直藐視群眾，誰開玩笑呢？還是幽默畫呢？我怎知道？……這位有黃色腹部的女奴是誰？不知那裡找來如此鄙陋的模特兒，而且誰代表奧林匹亞？奧林匹亞？哪一個奧林匹亞呢？無疑地，一定是妓女。無法諒解的是，馬內將那些瘋狂的處女們理想化也就罷了，然而，他不該製造出污穢的處女。

朱里‧克拉黑西

奧林匹亞本身並沒有說明任何觀點，它所呈現的就是原本的模樣，一位體弱的模特兒，斜躺在被單之上，肌膚的色調污穢骯髒。……陰影是用或多或少大片的蠟油以線條勾畫出來，即使我們不計較它的醜陋，但是那些真實濃厚的用色，所造成的某種鮮明效果，卻令人無法接受。……，在此，我們憤然地脫口說出：這幅畫不惜代價，一心只想要引人注意罷了。

戴奧菲‧勾提葉

他圖畫中怪誕的部分，主要是基於兩個因素：首先，他對繪畫首要的基本概念與認知，近乎幼稚的無知；其次，是他那般令人難以理解的粗鄙氣息。

艾爾奈斯‧歇斯諾

這位紅褐色頭髮女孩是個大醜八怪。……白色、黑色、紅色、綠色的運用，使得這幅畫色調份外雜亂刺眼。

德黑居

群眾們像在停屍間般緊挨著彼此，爭看馬內那幅發臭的 < 奧林匹亞 >。藝術淪喪至此，實在不值任何指責。

保羅‧德聖維多

兩年後 < 奧林匹亞 > 贏得艾米兒‧左拉這位的捍衛者，在與馬內的畫室對談中曾強烈表明捍衛之意。

1865年時，馬內仍受沙龍展肯定；他展出一幅 < 被凌辱的耶穌 > 和他的經典之作 < 奧林匹亞 >。我稱它為經典之作，而且我不打算撤回這個用辭。我敢斷言，這幅畫真真實實就是馬內的血肉，我認為他再也畫不出一樣的東西了。這幅畫充分表現出馬內特質。……它將流傳後世，被視為表現馬內才華的代表作及最崇高地位的標記。……像那些愛開玩笑的群眾所說，我們這裡有幅艾比那的鑴版畫。橫躺在白被單上的奧林匹亞，是用一大片的淡白色塗抹在黑色底景上；在黑色底景上，有位捧花束的女黑人和深受群眾喜愛的貓咪。第一眼即可認出畫上的兩個色調，強烈的色彩相互抵消。此外，細景也消失了！請看少女的臉部，兩道玫瑰紅的細條紋畫成的雙唇，簡化的幾筆黑線構成雙眼。

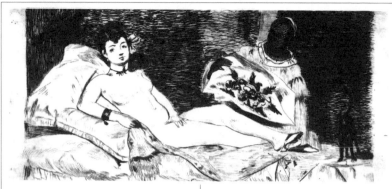

請再靠近看那束花：由黃、藍、綠的斑點組成。所有的事物都被簡化了。假使你想重新組合物體，請您退後幾步，奇妙的事發生了：每件物體都回歸原貌，奧林匹亞從底面浮現，呈現不可思議的立體形象，花束變得更鮮嫩。精確的眼力加上簡明直率的手法，造就繪畫奇蹟；馬內順著大自然的變化節奏來呈現明亮的主體，寬廣的光源使其作品有大自然界粗糙的風貌。此外，還有異於眾人的執迷與狂熱使藝術得以存在。那份高雅的樸質平凡即我所謂的巨大轉變。這是該畫獨特風格，散發它的風味。墊在奧林匹亞下的被單，是運用淺淡色調畫出白色條紋，精緻細膩，無與倫比。

如何運用這些白色是高難度技巧，刻劃出16歲少女迷人白皙的肌膚。馬內畫下活生生的模特兒；世人卻認為那是淫穢的裸體。既然是肌膚，難道應以憔悴枯槁的肌膚搭配裸體少女嗎？哎！19世紀畫家畫的軀體，沒有比這再漂亮有力的了。我們的畫家一向篡改自然，欺騙我們。馬內自問為何自欺欺人，何不彰顯真相？他教我們認識了奧林匹亞這位當代女孩：人行道上隨時可見的縮著瘦弱肩膀，拉著披巾的女孩。人們始終不願了解他表達的意像，還試著從這幅畫中鑽研出哲學寓意，另有一些輕浮的人，尋找其中的色情意念。

敬愛的大師，請您開導一下這些人吧！說您不是他們想像的，畫題就是藉口：您需要一位裸女，就選擇了奧林匹亞；您需要明亮的光點，就加上花束；您需要黑色的斑點，您就在角落佈局了一位女黑人和一隻貓。這一切想要表達什麼呢？您不甚清楚，我也是。但我卻知道您成功地完成一幅大師級的作品。也就是說，以一種特殊語言成功地強烈詮釋光線和陰影的真相——物體與女人胴體的實質。

艾米兒・左拉
《繪畫新手法》，1867年

莫內促使<奧林匹亞>榮登博物館

馬內去世後，莫內犧牲將近一年的畫作時間，即1890年間，大力鼓吹藝術家及藝術愛好者組成一個團體，買下<奧林匹亞>，再將這畫轉贈繪法國官方，並附上以下信函。

部長大人

敝人謹以捐贈者之名，榮幸地將愛德華·馬內的<奧林匹亞>獻給我們的國家。

　　我們幾位代表僅轉達此地為數眾多的藝術家、作家及藝術喜好者的意見。長久以來，我們就體認到馬內這位早年即鋒芒畢露的畫家，對藝術及國家的貢獻，應在本世紀史上留下不可磨滅的一頁。……大多數喜好法國繪畫的人都承認：馬內確實扮演關鍵性角色。他不僅是重要的個人角色，而且代表了一場巨大豐富的演變。

　　就我們國家典藏的系列而言，已見到馬內的弟子作品陳列其中，令人難以置信，卻找不到大師本人的作品。此外，我們擔憂藝術市場不斷的發展，美國是我們的海外買賣競爭對手。顯而易見，若以馬內的藝術作品作為開拓海外市場主軸，是法國的喜悅與榮耀。我們曾想要取回馬內最具特色的畫作之一——飽受爭議終究得勝，最足以展現大師觀點和手法的大作。部長大人，這幅畫就是<奧林匹亞>，我們將它交回您手中，衷心盼望能進入羅浮宮，使它在法國畫壇上擁有一席之地。若礙於法令規定，無法馬上遷入這幅畫，……我們認為盧森堡博物館應該很願意接受這幅畫即期展出。

　　　　　公共工業部長莫內於法里爾
　　　　　　　　　　1890年二月七日

恐怖禮盒

裸露冰冷的<奧林匹亞>，是女黑人尊崇的平庸情慾怪物。震驚世人的<奧林匹亞>終於解除致命的恐怖，獲得世人認同。她既是醜聞，也是偶像，是悲慘社會有力之公證。她腦袋空空：黑絲絨線正好把頭和軀體分離。完美俐落的線條，流暢地圍繞淫穢軀殼，恰好表現出恬靜無知的天真。彷如祭祀犧牲的貞潔少女，一絲不掛的胴體，充滿野性。不僅引人遐想不可告人的秘密行業；也因原始野性，更被聯想到大城市賣淫的行業。

　　　　　　　　　　　保羅·華勒西
　　　　　　　　　　　《馬內的勝利》

阻礙全裸的最後一點除手腕上的手鐲及半掛在腳上的高跟鞋，還有脖子上細線般的絲帶，宛如禮盒包裝上精美的蝴蝶結，在裸露雙乳上打出一個輕易解拉的雙頭結。這件小飾品，可能源於馬內當時心血來潮加上的一筆黑色線條，而非刻意的細節，這是<奧林匹亞>得以存在的原因。

　　　　　　　　　　　米歇爾·樂希思
　　　　　　《奧林匹亞的頸上絲帶》，1981年

畫室之旅

馬內曾在許多畫室工作，
共計七家，其中最重要的是
位於蒙梭公園後
居右街上的那一間。
波特萊爾及左拉都曾來訪過。
其後又慢慢搬遷到幾間近聖‧
拉札車站歐洲社區的畫室：
1870年到1878年間，
在聖彼得堡街(4號和5號)，
1878一直到1883年過世為止，
則待在阿姆斯特丹街 (70號
及77號)。馬拉美每天黃昏時刻
到此拜訪馬內。

左拉1868年擔任畫室的模特兒

我還記得那些漫長的姿勢停格。靜止的四肢漸感麻木，疲憊的目光望向光源，周圍飄盪著相同的思緒，我發出輕而低沉的聲音。街道上流竄的蠢事，東家謊言，西家庸俗；所有人類的噪音猶如廢水般無用而流，流失到遙遠遙遠之處。某些時刻，在半夢半醒之際，我看著馬內，站在畫布前，臉上的肌肉緊繃，眼睛清亮，專注於畫作之上。他已經忘了我的存在，不顧身旁的我，全神貫注，以一種我從未見過的藝術家意識來臨摹我。畫室的牆上在我周圍，掛著那些大眾不願去瞭解的畫，強烈並深具特色。

<div style="text-align:right">

艾米兒‧左拉《沙龍展評論》
1868年5月23日

</div>

畫室的馬內

到馬內的畫室拜訪，一進玄關，畫家滿臉笑容地迎向我們，伸出歡迎的雙手。大廳極寬廣，四周為黑漆漆的橡木壁，屋頂由細椽組成，其間夾雜著深色的藻井圖案。面向歐洲廣場的玻璃窗射入柔和的光線，以相同的強度照亮室內。鐵路從旁經過，空中迴旋著縷縷白煙。不斷震動的地板在腳下輕顫，如同行進間的船甲板，發出呻吟聲。視野遠及羅馬街上，盡是樓下的花園及貴族氣質的屋宇。牆上掛著幾幅作品，首先是被評審委員拒絕的＜草地上的午餐＞，他們愚蠢的沒

能明白那不是一位裸女，而是一褪去衣衫的女人，二者截然不同。然後是一些不同時期展出的作品：＜音樂課＞、＜陽台＞、＜奧林匹亞＞。＜奧林匹亞＞裡有個黑女僕，及那隻詭異的黑貓；後者像極了霍夫曼筆下的姆爾。還有海洋畫題的，描繪兩個坐在野外的女人，畫中可見一小鎮。另有一幅女人的畫像及一幅細緻優美巍然傲立的駝背小丑。

我們走到未發表過的畫作前，橡木樓梯下的畫架上放著一件引人注目的畫作；樓梯通向昔日練劍室的裁判席……

這裡有幅油彩畫，是爲福爾作的畫，呈現歌劇院走道舉辦晚間化妝舞會的場景：渾圓的大柱之間，服飾華麗的年輕人們倚靠著包廂牆壁，裝腔

插圖：一張毫無疑問是在描繪1876年馬內畫室訪客的圖畫。

作勢的站立著。紅絲絨看板分隔了大廳入口。遠處一團黑色衣物上，佈滿了浮浮落落的小石點。

各式各樣的人以不同的姿態展開：巴黎頑童像從兩塊石板間冒出的溪花，美得像古代石雕，有著無法言喻的神祕感；一位穿著極爲低胸禮服的女孩，配上巴掌大的紅絲絨鈕扣，栩栩如生的她，頭上卻歪歪斜斜的戴著一頂警帽，無視於她身旁那一群繫白領結的花花公子。他們聚在一塊，目光因晚餐的松露及哥登美酒而發亮，濕潤的唇，渴望的眼神，背心上粗大的金鍊，加上手上的戒指。帽子往後斜戴，一副征服者的模樣；一看便知有錢的公子哥，或許這些不全都在畫中，也或許還有些其他的東西。無論如何，這是一幅極有價值、讓人身歷

其境、引人省思又描繪地十分忠實的作品。下次沙龍展時，就可知道大眾的看法是否和我相同。

費化克

《費加洛報》，1883年12月27日

聖彼得堡街的畫室 (1875-1883年)

某日正午，我被帶到馬內在聖彼得堡街面對歐洲橋的第一間畫室，當時我大約13或14歲，這是一間金黃咖啡色的木壁客廳，以前是牙醫診所的一樓。牆上有一幅亞斯楚克夫婦正在彈奏曼陀鈴的畫像。我們被邀請去看一幅戴布登的畫像。

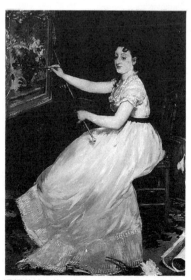

這幅艾娃‧龔札勒的人像畫應該是在馬內的畫室裏完成的，前者既是馬內的模特兒又是他的學生。

可能是這次或稍晚些，我在畫架上看見還未乾的＜洗衣婦＞，如此鮮艷愉悅的藍色造成炫目的光亮，引起人們歌唱的慾望。

馬內是如何能夠在這間充滿陽光的客廳裡工作的？＜洗衣婦＞、＜鐵路＞和＜亞姜特耶＞等畫作又是在這兒完成的嗎？他一向以「戶外寫生派」自居，卻經常在畫室內工作。

聖彼得堡街的第二間畫室是大型政治會議場地。陽光從面北處照射進來，平庸而清冷。中庭盡頭住了好幾位畫家；旁邊是亨利‧杜沛的工作室。他是一位愉快的軍人畫家，總是吹喇叭、打鼓，用他那吵嚷又多愁善感的士官才智來娛樂大家。

馬內的門前，放置了數盆花和桂冠鑲邊的綠色容器，就如同那時代餐廳露臺的擺設一般。一種不和諧的氣氛籠罩在左鄰右舍間，但每次散會後大家總是相約再到馬內家相聚。

我又看見他拄著鉛製拐杖，穿著橡膠鞋底的雙腳，搖晃著不平衡的步伐。空有一雙套著英式短靴的美足，他卻經常穿一件縐摺繫腰帶的諾佛克牌的夾克，倒像個十足的英國賽馬迷，因為他討厭畫匠的調調。在入口的右側，亞伯‧沃夫、歐非連‧史庫爾倒在紅色長沙發上的幾個戲劇演員和另幾個稱得上半個上流社會的人簇擁著他。聖彼得堡77號畫室一點兒都不像於19世紀末與20世紀初享盛名的

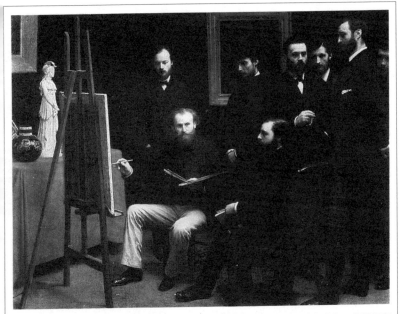

馬內為封登・拉杜的<巴提紐畫室>一畫擔任模特兒，在他周圍由左至右為：德國畫家史庫德耶、雷諾瓦、音樂家艾德蒙・梅特、巴吉爾，最後是莫內。

大師工作室。這個堆棄著舊畫的貨倉裡，絕大部分的作品都被捲了起來，像極了我朋友們的畫室。他們在那裡假裝工作，實際上則在和女人約會。幾件偶然而得的稀有家具：<瘋狂牧羊女吧台>裡穿著藍色上衣的女孩倚靠過的餐櫥；幾支花瓶、幾瓶葡萄酒、烈酒、香檳，置於<拉杜里老爹之家>裡那一對戀人坐過的桌子上；<娜娜>裡的落地鏡、一截鋅管。畫架上幾張喬治・莫爾、亨利・杜沛和馬拉美的朋友梅希・羅洪的幾張粉彩畫，後者是馬內休息時的常客。椅子上放著一件絲質女短上衣和一頂帽子，在模特兒離去後，馬內努力地畫使它有「戴在頭上的感覺」。

馬內說過：「高頂帽是最難畫的。」雙臂像鐮刀般在空氣中揮舞，右手將指結弄得喀啦喀拉地作響，這樣的動作為他因病而顯得微弱的聲音添加了些許權威。因為他那打自心底的善良，使我們沒辦法嚴肅面對這位令人疼愛的朋友，對他，我們不需要表示太多的拘束和敬重。

<div align="right">

賈克・艾米爾・布朗西
《從大衛到竇加畫家論》，1927年

</div>

馬內與作家；馬內的勝利

官方藝評或記者們，
評論馬內畫作較不嚴苛，
因為馬內一生之中，
總是幸運的引起一些鼎鼎大名
文學家對他的注意，如：
波特萊爾、左
拉、馬拉美、
華勒西、馬勒
侯、巴特爾等
人。

（右圖）由布
雷・馬拉西
製作，以拉
丁文寫成的文
字遊戲，和馬
內的名字連在
一起，表示畫
家將在此「永
垂不朽」。

MANET ET MANEBIT

波特萊爾——第一位捍衛者

自馬內開始展覽後，波特萊爾便不再替「沙龍展」撰寫藝評，並開始以各種不同的方式幫助馬內，可藉由下列書信略窺究竟。

謝謝您為吾友馬內辯護。您的舉動給我無限愉悅，也為他討回些「公道」，但我對您的意見有些小修正。

馬內先生總被誤認為狂妄的瘋子，其實他是一名高貴誠實、單純的人士，只做他認為合理的事物，不幸的倒是他天生的浪漫因子。

「模仿者」一詞並不正確。

馬內不曾見過哥雅及葛雷哥的畫，不曾參觀過布爾達列畫廊，您或許不相信，但事實千真萬確。

這些神祕的巧合令我目瞪口呆，當法國人沈醉在絕妙的西班牙美術館時，那愚蠢的法蘭西共和把馬內歸類為奧爾良的王公貴族。少年的馬內早已隨船出航去實習生活經驗。

由於大家老說他是「哥雅」的模仿者，現在他試著去看哥雅的畫作。他確實看過維拉斯蓋茲的作品，但我並不知道……。

稍安毋躁！但請在您的腦袋為我保留一些美好的回憶。今後，只要您繼續為馬內付出任何心意，我都將感激萬分。

波特萊爾致戴奧多・杜黑
《世界小酒館》
於布魯塞爾約1864年六月20日

馬內的繪畫能力很強，有無法抗拒的才華，可惜他個性軟弱。令我驚訝的是：馬內的失敗讓粗俗無知的人喜悅萬分。

波特萊爾致香佛樂希
1865年五月25日

卓越的才華

當您看到馬內時，告訴他我所說的：「無論大小的激戰、嘲笑、漫罵或是不公平的事，假如他不答謝這些不公平，他就大錯特錯。」我知道他對我的理論會有些不安，畫家總是期待馬到成功。事實如此，馬內的才華卓越且直率；一旦氣餒便會陷入不幸。他永遠無法圓滿其性格上的缺陷，重要的是他有種「不公平愈多，狀況愈易改善」的氣質。他從沒懷疑過自己的想法，除非他失去理智。（麻煩您以愉快而不傷人的方式告訴他）。

波特萊爾致保羅·萊理斯夫人
於1865年五月24日

華勒西、馬內與波特萊爾

華勒西即使未曾聽到馬內，也會聽到周圍討論他的話題：實際上他娶了莫里索的姪女，住在一家熟悉馬內和莫里索家族的旅館。馬內是莫里索的大伯，而莫里索是馬內的弟媳。旅館主人非常崇拜馬內和波特萊爾，他深深感受到他兩人互相吸引的氣息。馬內被如詩如畫的外國事物所吸引，熱衷於西班牙鬥牛士、吉他、頭紗，

波特萊爾，馬內 的蝕刻作品。

其實他幾乎被四周的事物所征服，街道上的形形色色，幾乎完全表達波特萊爾的問題，也就是說藝術家遭受批判陷害的狀況：樹立很多敵人，卻還有能力以令人欽佩的方式做自己。

只要翻閱一下《惡之華》薄薄的詩集，就能了解多元的意涵。濃縮波特萊爾詩歌的主題，更能接近馬內作品目錄中多元化的畫題，以更「簡單的方式」融合詩句的不安定性與真實的相似性。

一位寫詩：＜祝福＞、＜巴黎景象＞、＜珠寶＞、＜撿破爛的醉鬼＞，一位則畫：＜耶穌與天使＞、＜奧林匹亞＞、＜羅拉與喝苦艾酒的人＞的藝術家，兩人不可能沒有更深入的交集。

有幾點更加鞏固他倆關係：兩人

皆出身巴黎中產世家，並表現相同的高雅品味與付諸行動的自發魄力。

他倆的優點：不拒絕清晰的意識，並各有自己事業的方式。兩人都在乎職業的「純粹性」，畫與詩一樣，若是不能靈巧地組織「感覺」，一旦聽不到情感上的思辯，絕無法引入主題。他們相攜邁入藝術的最高意境，「魅力」就是他倆的力量。

華勒西
《馬內的勝利》，1931年

左拉

無可否認的，文筆卓越的左拉，以文字給予馬內繪畫事業最大的支持，1866年與1867年我們看到了＜奧林匹亞＞。但1870年代的「印象主義」方向讓馬內失望，幸運的是馬內並未看到1886年沙龍展＜作品＞一畫，這幅畫融合了馬內與塞尚的挫敗。

輕巧的突兀

馬內畫作給人的第一印象有些艱澀生硬，我們習慣看到如此單純、真誠的大自然詮釋方式。此外，不時出現出其不意的不自然：首先我們瞥見大片的包金色調，片刻後被畫的物體歸位，一張平穩剛勁的畫面呈現眼前。當人們凝視既明亮又暗淡的色調時，突然領悟了一種自然的輕巧突兀，這是我的看法。當我們靠近他的畫時，更覺得他微妙的畫工、技法一點也不粗獷，藝術家不過是巧妙地運用一支畫筆。沒有成堆的色塊只是一層凝合的色調，他那大膽氣勢令人不屑，卻是十分高妙的技法，再者，他的畫作以一種特殊的角度看事物，詮釋的方式非常的個人化。

總而言之，假如有人問我馬內說的是哪種新繪畫語言，我會回答：「他說的是一種最簡單最真確的繪畫語言。他帶給我們畫布上佈滿閃亮光源的新觀點，介紹給我們一種最簡單最正確詮釋全面整合的方式。」

左拉
1867年一月一日

自我迷失

他的手法趕不上他的眼力，他不懂如何組織技巧，依然停留在對一切都熱心投入的小學生時代。清楚地看到大自然中的變化，但卻無法確定他的感受……一旦馬內開始作畫，就永遠無法知道他是否能達到目的，或只能達到某種階段。當他成功地完成一幅有著不尋常線條的畫：絕對真實平凡的技巧，往往卻迷失了自己，而畫既未完成，也不完整。簡言之，14年來，不曾見過主觀意識如此強烈的畫家，他的手法如同他的眼力一般精準，也是十九世紀下半世紀最偉大的畫家。

左拉寫於《歐洲訊息報》
聖彼得堡，1879年六月
《法國賽加洛報》刊登的部份譯文

左圖：馬內為愛倫坡畫的人像畫。
上圖：愛倫坡詩集《烏鴉》的海報，為馬拉美譯作。

馬拉美：「眼力、手法……」

多麼悲劇性的命運！死神，猶如頭號嫌疑犯與這位優雅、詼諧的人士對立，奪取了他的榮耀，令我忐忑不安。他無聲無息的，自然而然的把偉大的繪畫傳統變得煥然一新，但死後，無人感激他。在挫敗之中，穿著灰黃外套的他，氣勢猶如雄糾糾氣昂昂的森林之神，而歲月也使他那罕見的金色髮鬚漸漸變的花白了。簡言之，杜東尼咖啡館的馬內優雅詼諧，畫室的馬內，狂亂的激情在畫布上衝鋒陷陣，彷彿他這一輩子從未畫過。昔日他那令人擔憂的早熟藝術天份，與今日的新發現劃上等號；難以忘懷的每日見證，別人雖一再嘲諷，情不自禁的我，再一次全力為他而辯！我想著他一再重覆的話：「眼力、手法……」

馬內的眼力是幼時在巴黎古老世家培育而成的。它對眼前的物品與模特兒們的擺姿作態，都能保持那即時的純真與抽象的新鮮感，灼灼逼人的眼神，傲視一切！經過連續的工作，他的眼力方感疲憊。從他那清晰眼力誕生的神秘性，感染了他手中的畫筆，一旦就緒，畫面上便填滿了活潑、深邃、或深或淺的黑色。

<div style="text-align:right">

史帝芬·馬拉美

< 馬內 >

刊於1896年《飄泊》雜誌

</div>

華勒西看左拉與馬拉美心目中的馬內

左拉以他狂熱的個人方式支持一位和他截然不同的藝術家。馬內的藝術在他心目中，在乍看率直、大膽，充滿活力的表面上，卻自然而然高雅地洋溢那股巴黎輕率自由的精神。事實上，就派別與理論的角度來分析，馬內不愧為一位懷疑主義，並且是心思極為細膩的巴黎人，美麗的畫才是他唯一的信仰。

馬內的畫和他那無與倫比的靈性是一體的。左拉與馬拉美這兩位登峰造極的大文豪，愛戀著馬內的藝術表現，對馬內而言，這可是一個無上的光耀。

左拉相信事物本體的樸實自然：對他而言，沒有任何事物是過分穩定，過分沈重或過分強勢；就文學而言，當然也就沒有什麼過度的表達了……。

馬拉美對以上論調卻持著完全相反的態度：選擇為生存的本質……，詩文為絕對的結果……。

保羅・華勒西
《馬內的勝利》，1932年

絕對的黑色色調

我既無意願，亦無貼切的理由去探討馬內的藝術內容：他的影響力的秘密。不想對其所強調的事物下定義，亦不想釐清他作畫過程中所犧牲的根本問題。不過，我將試著確定我的一些印象。

1872年，馬內完成貝特・莫里索人像畫，我沒意見。在中性亮度灰色窗簾中，她那張被畫得極為自然的臉，比原本的臉龐小了一點。

黑色，迎面而來的絕對的黑色色調，喪帽的黑色，皺摺的黑色與帽沿栗褐色頭髮，混合摻雜著粉紅光點，我深深被屬於馬內的黑色色調所吸引了。

從左耳邊的脖子開始以一條黑色大緞帶纏繞起來，黑色短斗篷大衣蓋住了肩膀，白色的衣領處露出些許明亮的膚色。

厚實且明亮的黑色色塊，勾勒出有著一雙大黑眼的臉龐，漫不經心的表情凝視著遠方。畫的流動性來自畫筆的柔軟手法，而臉部的陰影是如此的透明，柔和的光影使我聯想起海牙美術館維梅爾畫中溫柔矜持的年輕女子。

此畫的手法顯得更為快速，更加自由，同時是更即時，彷彿現代藝術家須在「印象」死亡之前，有所行動。

至尊的黑色色調有冷靜的效果，簡化了內在：泛白光點，粉紅膚色，帽子怪異的輪廓蘊釀成「青春」與「新潮流」。零亂的頭髮，緞帶的皺摺灑落在臉頰的周圍；這張擁有一雙漫不經心大眼的臉龐，彷彿代表一種

「空洞的存在」，發出一種奇異的「詩歌」般之共鳴……在此，我想也必須解釋一下這字眼。

多數令人崇仰的畫作與詩歌並沒有絕對必要的關聯性。有太多的大師完成了許多令人難以產生共鳴的作品。

如同此理，在一位偉大畫家的身上，隨著歲月的腳步漸漸地產生詩人的格局，例如：林布蘭早期的作品，已臻至爐火純青的境界，令人難以在其中找出最微小的缺失。並且他的作品已毋需經由其他的媒介轉述，便能讓人心神領會。這令人心曠神怡的作品，專心一致地燃燒了最美的情感與手法，就這樣地產生出「無聲」的音樂。

現在，就介紹一下我所說的如詩歌的畫像。透過各種奇妙的顏色，不協合的色調產生了均衡的力量；透過不經意的對比與曇花一現的古代髮

馬內為《烏鴉》詩集畫的插圖。

型，還有一些我不知如何形容的表情，呈現在這張臉龐上。馬內的作品與由藝術深藏的神秘性產生共鳴。結合模特兒外型與獨特氣質，以繪畫顏料凝固了迷人且抽象的貝特‧莫里索。

保羅‧華勒西
《馬內的勝利》，1932年

不同於日耳曼與盎格魯撒克遜民族的藝術史家（桑布拉，1954年；霍夫曼1959年），1840年至1860年間，法國的作家與藝術家特別對「純繪畫先驅者」馬內改變了態度。他那「解放眞實」的繪畫主題被視爲「現代第一人」，以上爲安德烈‧馬勒侯（1947年）與喬治‧巴特爾（1955年）二位的分析話語。

人間繪畫

有人說馬內不懂得畫肌膚，因此＜奧林匹亞＞被畫得像鐵線條；有些人

忘記馬內當初「畫」＜奧林匹亞＞，或那血肉之軀之前，他只想到「畫」……。

畫面上空洞的黑色形成畫面上深邃的空間背景；但這個畫面空間並非其結尾，而是其唯一的終點。德拉克瓦最蠻橫的草圖，依然帶有戲劇化的誇張表情。馬內在某些的畫布上發展人間繪畫，因為他的筆觸手法已達自律的境界，繪畫不過是一種表達蘊含其中熱情的方式……，銳利的眼力也是一種變化繪畫世界嚴謹獨特的方式。

馬內的畫作所呈現的，絕非是超人一等的形象，而且根本也扯不上超然一等，反而是一種無法抹滅的隨性：＜陽台＞的綠色，＜奧林匹亞＞浴袍上的玫瑰斑點，＜瘋狂牧羊女酒吧＞中那位女子身上黑短上衣上面的紅色覆盆子……，這就是傳統給畫帶來的樂趣。

安德烈・馬勒侯
《藝術心理學：想像力博物館》
1947年

至高無上的隨性

馬內那毫不掩飾樸實無華的高雅，很快就達到精準的水平，不僅是他的隨性，也是他那避免無關緊要之處的自主力。馬內的隨性是瘋狂而不刻意的，也是令人憎惡的；而他自己卻毫察覺自己那份引人反感的隨性。

他那高雅的氣質及處處可見的隨性，說來也許有些矛盾……，因為一般而言，隨性是一種力量，一種壓抑力量的自我解放。馬內作畫的樂趣；也就是激情與天賦隨性的神話世界，與拉斐爾或提香正恰恰相反。他畫作中蘊藏的樸實力量，與摧毀性的滿足感相稱。馬內精湛的技巧讓他達到自由的沈默；同時也是一種嚴厲的破壞。＜奧林匹亞＞為高雅的巔峰期，其中罕見的色調遊戲猶如反彈被否定的世界。社會習俗原為感官生活，因為「繪畫主題」已跳出感官意識，只不過是遊戲與玩弄慾望的強烈托詞……。

我們可在其他畫家與馬內身上同樣地發現繪畫過程中的敘述語言，也就是說，那是一種「真實或想像的表演」，甚至於那一種赤裸裸的「筆觸、色調、姿態……」……我們不得不去看夏登、德拉克瓦、辜爾貝或杜納畫中亮光的筆觸，或許得看完所有的畫……。

然而，我們必須為馬內作品賦予一個特別明確的意涵，那就是「現代繪畫藝術」的誕生。

喬治・巴特爾
《現代繪畫的誕生》

香佛樂希要求馬內為其著作《貓》一書所畫的海報。（1869）

J. ROTHSCHILD, ÉDITEUR, 43, RUE S¹-ANDRÉ-DES-ARTS, PARIS

CHAMPFLEURY
LES CHATS

HISTOIRE – MŒURS – ANECDOTES

ILLUSTRÉ
PAR

E. Delacroix
Breughel
Viollet-le-Duc

ILLUSTRÉ
PAR

Ed. Manet
Ok'Sai
Mind. Ribot

UN VOLUME ORNÉ DE NOMBREUSES GRAVURES

 PRIX : **5** FRANCS

畫家們的評論

馬內是個受到畫家們喜愛的
畫家，在同輩畫家中，
首推封登‧拉杜和竇加
對他最為愛戴，之後，
新興畫派中，自莫內，塞尚到
馬諦斯、畢卡索，
所有的後起之秀都把他當作
自由與現代的典範，後來，
1959至1962年中，畢卡索更在
一系列畫作中重新詮釋了
＜草地上午餐＞，在這系列的
畫作中，畢卡索流露出
他崇拜馬內，又想顛覆馬內的
情結，一如當年馬內
對拉斐爾和提香一般。

丁多列拖像
我准許馬內先生到別處再畫這張臉，
只要他不公開示眾。
丁多列拖

塞尚

馬內是名副其實的先驅，他在官方藝
術流於傳統制式的年代，注入了一股
簡單明朗的清流。

竇加

辜爾貝常說，因沒見過天使，馬內不
知天使有沒有臀部，而且馬內畫的天
使翅膀可載不動那般的身體。我才不
了……，＜基督與天使＞畫中有
畫！那透明的色彩！邋遢又下流！

　　我：「安格爾從不戶外寫生，但
馬內一開始不就到戶外寫生了嗎？」

　　憤怒的竇加：「別在我面前提到
『戶外』二字，可憐的馬內！在＜麥
斯米倫皇帝處決＞、＜耶穌與天使
＞等後，直到1875年為畫＜洗衣婦
＞才放棄那神妙的『烏梅汁』。」

畢沙羅

馬內較厲害，他能用黑色表達亮光。
　　　　　　　　　　佛拉引述，1924年

西尼亞

這偉大的畫家擁有一切：聰明的頭
腦，完美的眼力及絕無僅有的手法！
　　　　　　　　摘自1949年＜日記＞
　　　　　　　　　　　《美術畫報》

高更

我記得馬內，並不惹人嫌，他看過我
一幅初期的畫，還誇我畫得好，我答

如＜火腿＞畫中銀製托盤上的蘆筍盒子，在他之前沒人這麼畫過，簡直比夏爾登的色彩還簡單、神祕……。

真正的大畫家能夠、也從喜愛的事物中找靈感，用其方式再創造。藝術家中不乏無創意、特色、難以窺見端倪的畫法。「概念」的創意貴在實行，畫布上呈現「繪畫」功力。

漫畫，1919年

馬諦斯

尤其是日本人的石版畫，將水墨畫中的黑色當顏色用。馬內的一些畫作（＜畫室的午餐＞，1868年）令人想起畫中戴著草帽的年輕人，身上穿黑絲絨外套，卻是明朗光亮的黑……。

他是根據自覺來行動，簡化技巧的第一人……總是儘可能直接畫……偉大的畫家是能找到個人標記，名留萬世，表達出畫家眼中的事物。

節錄自《勇往直前的人》
1932年一月25日

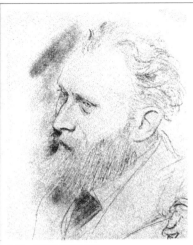

上圖：竇加畫的馬內像。
右下圖：馬內畫的莫內像。

道：「噢！我只是業餘玩家。」當時我在外幣兌換處工作，晚上或假日才繪畫。馬內說：「不對，只有畫得很爛的人才是玩家。」我覺得好溫暖。

保羅・高更
摘自《之前之後》

賈克・艾米爾・布朗西

他的作品無論新舊，互不影響……，馬內是獨一無二的，沒有人比他更「自樹一格」，更具創意……。馬內式的筆觸及色彩運用獨一無二，笨拙、精準、明快的手法看來隨便，其實「很完美」，圓滿簡化笨拙的圖案卻是近乎變形的偉大形象。他平板的明暗凹凸法造成某些佈局流失，反使靜物畫的物件產生獨一無二的特質，

上圖：1869年貝塔兒根據＜畫室的午餐＞
而作的幽默畫。
右圖：1962年畢卡索根據＜草地上的午餐
＞的畫作。

畢卡索

「當我看到＜草地上的午餐＞，我就
自己說：『痛苦是以後的事。』」

1932年語

節錄1983年＜日安，馬內先生＞畫

加州某夏日，畢卡索宣布了大消息：
＜瓦倫斯的羅拉＞剛抵尼斯。活生
生血肉之軀的羅拉！依沙巴泰或畢卡
索式的說法，猶如降落在停機坪上的
月下嫦娥，光芒四射。在尼斯市立美
術館展出的畫作有＜瓦倫斯的羅拉
＞及同期的幾幅畫……，但話題全集
中在＜瓦倫斯的羅拉＞中的絕妙佳
人！當時畢卡索和畢儂都在畫室裏，
大夥狂熱的討論著「馬內的世界」，
整整談了一小時。一邊翻著刊載馬內
畫作的冊子，一邊大放厥詞。最後，
只有塞尚和梵谷突破藝評重圍，戰勝

了眾多如狗屎般的評論……。

這幅畫的標題多麼的出色優美！

最後，畢卡索提議：「我們到瓦倫斯家中走一遭吧？」

帕米嵐
節錄《沙灘上的畢卡索》，1959年

馬內畫作收藏博物館一覽表

世界上，何處能見到馬內最精彩的油、粉彩畫？大部分典藏國家博物館（巴黎、倫敦、芝加哥、費城或華盛頓），其他的則分散於世界各地博物館。

法國

亞維儂，卡爾維博物館：＜吉他與帽子＞。

第戎美術館：＜戴帽子的梅希·羅洪＞。

亞佛港，亞佛博物館：＜夕陽中海上之舟＞。

農西美術館：＜秋（梅希·羅洪）＞。

巴黎，奧塞博物館：＜月光下的布隆尼＞、＜浴缸＞、＜裸胸的金髮女郎＞、＜持扇的貴婦人（妮娜·得·卡莉亞）＞、＜戴黑帽子的女子（伊瑪·布爾磊）＞、＜維也納女子＞、＜閱讀＞、＜陽台＞、＜草地上的午餐＞、＜吹笛少年＞、＜奧林匹亞＞、＜艾米兒·左拉畫像＞、＜克萊孟梭畫像＞、＜藍色沙發上的馬內夫人＞、＜馬內雙親的畫像＞、＜馬拉美畫像＞、＜海灘上（蘇珊·馬內與尤金·馬內於黑克·須梅）＞、＜牡丹花靜物畫＞、＜瓦倫斯的羅拉＞、＜賀須佛逃亡記＞。

巴黎，小皇宮博物館：＜戴奧多·杜黑畫像）＞。

德國

柏林，史塔利希博利館：＜赫耶之家＞、＜溫室中＞。

科隆，華拉哈夫-希夏茲博物館：＜蘆筍＞。

法蘭克福，史塔特希·肯斯特中心：＜巴黎槌球遊戲＞。

慕尼黑，紐·畢那柯特克：＜畫室中的莫內＞、＜畫室中的午餐＞。

比利時

杜奈美術館：＜亞姜特耶＞、＜拉杜里老爹之家＞。

匈牙利

布達佩斯，史目米維茲提博物館：＜波特萊爾的情婦＞、＜珍·杜華爾畫像＞。

挪威

奧斯陸，國家畫廊：＜萬國博覽會＞。

葡萄牙

里斯本，卡羅斯·蓋本因中心：＜肥皂泡＞、＜小孩與櫻桃＞。

英國

格拉斯高，藝術畫廊：＜火腿肉

> 。

倫敦，庫道德學院畫廊：<瘋狂牧羊女酒吧>。

倫敦，國家畫廊：<杜樂希花園的音樂會>、<博克酒吧女服務生>、<王子殿下街舖路工人>，<艾娃·龔札勒畫像>
。

瑞士

維特杜爾·歐·海那赫特中心：<咖啡館>。

蘇黎世，布樂中心：<博多港>、<自殺者>、<穿著長袍的年輕女子（土耳其后妃）>。

美國

馬利蘭州，巴爾的摩瓦特藝術畫廊：<咖啡音樂會>。

麻州，波士頓美術館：<街頭女歌手>、<音樂課>、<維多莉茵·穆蘭畫像>。

麻州，劍橋賦格藝術博物館：<溜冰場>。

伊利諾州，芝加哥藝術中心：<鬥牛士之戰>、<龍熊賽馬場>、<生蠔>、<鮭魚與靜物>、<被凌辱的耶穌>、<布隆尼港出遊>、<咖啡館的女讀者>、<哲學家>。

加州馬里布，保羅·蓋帝美術館：<旗幟飄揚的王子殿下街>。

加州，舊金山，榮譽退伍軍人紀念堂：<小販>。

紐約，大都會博物館：<船上>、<喪禮>、<花園中的莫內一家人>、<穿鬥牛服的美少年>、<著鬥牛服的V小姐>、<拿劍的小孩>、<垂釣>、<女士與鸚鵡>、<西班牙歌手>、<耶穌之死與天使>、<喬治·莫爾的畫像>。

紐約，古根漢博物館：<鏡子前>。

華盛頓，國家畫廊：<歌劇院的化妝舞會>、<李子酒>、<鐵路>、<鬥牛士之死>、<老樂師>。

華盛頓，菲利普收藏：<西班牙芭蕾舞>。

賓州，巴恩斯基金會：<洗衣婦>、<瀝青船>。

賓州，費城美術館：<地石號汽船出航>、<博克咖啡屋>。

維蒙特州，雪爾本博物館：<威尼斯運河>。

俄亥俄州，杜烈多美術館：<安東南·普魯斯特畫像>。

羅德島，羅德島美術學院：<休憩（貝特·莫里索）>。

阿根廷

布宜諾斯艾利斯，國家美術館：<乍見一美人>

巴西

聖·保羅，藝術博物館：<塞納河上的戲水者>、<藝術家（戴布斯登畫像）>。

圖片目錄與出處

19左 書名《畫室方法與談話集》。湯姆士·庫提赫作，1867年，巴黎國家圖書館。

20上 維拉斯蓋茲＜13個人物的集會＞，47X77公分，巴黎羅浮宮博物館。

20下 ＜年輕騎士＞，銅版雕刻，巴黎國家圖書館。

21上 艾米兒·歐理威照片，巴黎國家圖書館。

21下 臨摹羅浮宮＜邱比特與安提歐普＞，1857年，47X85公分，特殊收藏。

22 在佛羅倫斯的安尼日亞塔臨摹安德烈·得爾·沙赫多＜三王朝聖＞中一位人物的赭紅臨摹畫。

22-23 ＜但丁之舟＞根據德拉瓦克之作，1859年，38X46公分，里昂美術館。

23上 德拉克瓦照片。

23下 ＜辜爾貝畫像＞，馬內畫，法國奧蘭。

第二章

24 ＜杜樂希花園的音樂會＞，細部圖，1862年，76X118公分，倫敦國家畫廊。

25 ＜異國之花＞觸刻銅版畫，巴黎國家圖書館。

26 維拉斯蓋茲＜梅黑普＞，179X94公分，西班牙，馬德里帕多博物館。

27左上 ＜哲學家＞，蝕刻銅版畫，巴黎國家圖書館。

27右上 ＜喝苦艾酒的人＞，1858-1859年，180.5X105.6公分，哥本哈根，葛利多特克·卡爾斯堡。

27下 1859年沙龍展目錄封面細部圖，巴黎國家圖書館。

28上 ＜喝苦艾酒的人＞細部圖，1858-1859年，180.5X105.6公分，哥本哈根，葛利多特克·卡爾斯堡。

28左下 查理·波特萊爾照片，那達攝影。

28右下 愛德華·馬內，那達拍攝。

29 封登＜追思拉德拉克瓦＞，1864年，160X250公分，巴黎，奧塞博物館，莫侯·奈拉東捐贈。

30 ＜瓦倫斯的羅拉＞全景與細部圖，1862年，123X92公分，巴黎奧塞博物館，賈孟多捐贈。

31 ＜西班牙歌手＞，1860年，147.3X114.3公分，紐約大都會博物館，威廉·卻屈·歐斯朋捐贈。

32 ＜杜樂希花園一角＞，中國水墨畫，1862年，巴黎國家圖書館。

32-33 蓋拉＜午後4點在義大利大道上的杜東尼咖啡館＞，水彩石版畫，卡那華雷博物館。

33 ＜杜樂希花園的音樂會＞中歐芬巴哈的頭草圖，羅浮宮博物館臨摹畫室。

34左 歐芬巴哈，照片，那達拍攝。

34右 香佛樂希，照片，那達拍攝。

34-35 ＜杜樂希花園的音樂會＞，1862年，76X118公分，英國，倫敦國家畫廊。

35右 泰勒伯爵，那達拍攝。

35中 戴帽子的波特萊爾側影，1867-1868年銅版畫，巴黎國家圖書館。

36左上、中 林布蘭＜貝特沙貝＞，1654年，142X142公分，全圖與細部藏於羅浮宮博物館。

36右上、下 布雪＜黛安娜出浴＞全圖與細部，1742年，56X73公分，巴黎羅浮宮博物館。

37左 ＜乍見一美人＞，細部與全圖，146X114公分，布里諾斯艾利斯國家美術館。

38 ＜彈鋼琴的蘇珊＞，1867-1868年，36X46公分，巴黎奧塞博物館，卡孟多捐贈。

38-39 巴黎淪陷時，避難於下庇里牛斯山省的馬內致其妻蘇珊信封的細部，巴黎藝術考古圖書館。

39上 蘇珊·林霍夫照片，巴黎國家圖書館。

39下 巴黎淪陷時期，避難於下庇里牛斯山省的馬內致其妻信中文字內容，巴黎藝術考古圖書館。

40左 雷昂·林霍夫照片，巴黎國家圖書館。

40右 ＜拿劍的男孩＞，1861年，131.1X93.3紐約大都會博物館，艾文·大衛捐贈。

41左 ＜肥皂泡＞，1867年，100.5X81.4公分，里斯本，卡魯斯·蓋本因博物館。

41右 雷昂·林霍夫赭紅素描，1868年，鹿特

丹，博曼·范·布尼珍博物館。

42左上 華鐸＜吉兒 ＞，巴黎羅浮宮博物館。

42右上 ＜老樂師 ＞，1862年，187.4X248.3公分，華盛頓國家藝術畫廊，卻斯特·達兒收藏。

42下、42-43 維多莉茵·穆蘭的照片細部圖，全圖與細部，1862年，42.9X43.7公分，波士頓美術博物館理查·潘念其父而捐贈。

43上 克西皮（1861-1862年），赭紅方格素描，巴黎羅浮宮博物館，臨摹畫室。

44 ＜街頭女歌手 ＞，1862年，波士頓美術館，莎拉·席爾紀念其夫喬怒亞席爾捐贈。

44-45 ＜ 女人與鸚鵡 ＞，1866年，171.3X105.8公分，艾文大衛捐贈給紐約大都會博物館。

第三章

46 ＜草地上的午餐 ＞，細部圖，1863年，208X264公分，莫賀·奈拉東捐贈，巴黎奧塞博物館。

47 ＜椅子下的貓 ＞，中國水墨與石墨畫，1868年，巴黎國家圖書館。

48 1863年第一次落選展目錄封面、細部，巴黎國家圖書館。

48-49 卡巴奈爾＜維納斯的誕生 ＞，1863年，130X225公分，巴黎奧塞博物館。

49 夏姆的幽默畫，1863年落選展，巴黎國家圖書館。

50 ＜穿鬥牛服的美少年 ＞，1863年，188X125公分，紐約大都會博物館。

51 ＜著鬥牛服的V小姐 ＞，1862年，165.1X127.6公分，亞佛麥耶捐贈，紐約大都會博物館。

52-53 ＜ 草地上的午餐 ＞，1863年，208X264公分，巴黎奧塞博物館，夢賀·奈拉東捐贈。

54-55 ＜奧林匹亞 ＞，1863年，130.5X190公分，奧塞博物館。

56上 ＜奧林匹亞 ＞，薩夏希·亞斯楚克題詩細部，巴黎考古藝術圖書館。

56下 貝努維樂＜女奴 ＞，1844年，124X162公分，美術館。

56-57 ＜女奴與黑奴裸體畫 ＞，1853年，無名氏攝影，巴黎國家圖書館。

57 ＜烏比諾的維納斯 ＞，1856年，24X37公分，佛羅倫斯辨事處複製畫，私人收藏。

58 ＜奧林匹亞 ＞中的詩，薩夏希·亞斯楚克所寫，巴黎考古藝術圖書館。

58-59 ＜奧林匹亞 ＞習作，赭紅素描，1862-1863年，羅浮宮博物館。

59 ＜貓與花朵 ＞仿水墨的蝕刻，1869年，巴黎國家圖書館。

60-61 貝塔兒作的奧林匹亞幽默畫，又名＜女木工 ＞，見《1865年沙龍漫遊》刊物，巴黎國家圖書館。

61 ＜奧林匹亞 ＞中貓的細部圖，1863年，130.5X190公分，巴黎奧塞博物館。

62 ＜耶穌之死與天使 ＞，1865-1867年，水彩水粉中國水墨畫，羅浮宮博物館臨摹畫室。

63 ＜耶穌之死與天使 ＞，1864年，179X150公分，紐約大都會博物館。

64-65上 ＜ 死者 ＞，1864-1865年，75.9X153.3公分，華盛頓國家藝廊，維德奈收藏。

64上 ＜ 死者 ＞幽默畫，作者不詳，1864年，巴黎考古藝術博物館。

64中、64-65下 牡丹花靜物畫，全圖與細部，1864年，93.2X70.2公分，巴黎奧塞博物館網球場畫廊。

第四章

66、67 ＜ 月光下的布隆尼 ＞，1869年，82X101公分，巴黎奧塞博物館，卡多捐贈。

68左 艾米兒·左拉，相片。

68右 艾米兒·左拉著《馬內傳》，1867年，由布拉卡蒙題字寫序，巴黎國家圖書館。

69左 ＜吹笛少年 ＞細部及全圖，1866年，161X97公分，巴黎奧塞博物館，卡孟多捐贈。

70左 ＜左拉人像畫 ＞，1868年，146X114公分，巴黎奧塞博物館網球場畫廊。

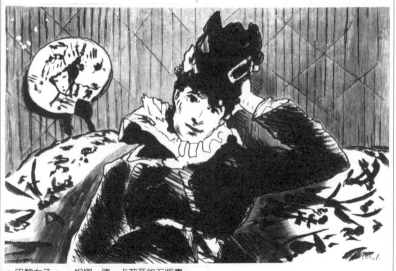

＜巴黎女子＞，妮娜‧德‧卡莉亞的石版畫。

86上-87上　行刑隊處決麥斯米倫皇帝，照片。

86下　1871年5月，聖安東佛堡的內戰照片。

86-87　＜麥斯米倫皇帝的處決＞，1867年油畫，252X305公分，德國。

87b　＜內戰＞，1871年石版畫，巴黎國家圖書館。

88　＜科薩止與巴拉馬之戰＞，1865年，134X127公分，美國，費城美術館，約翰‧強森收藏。

89上　貝塔兒作＜科薩止與巴拉馬之戰＞的幽默畫＞，見《1872沙龍展的鈴鐺》一書，巴黎國家圖書館。

89下　＜賀須佛逃亡記＞，1881年，143X114公分，蘇黎士，肯士特‧豪斯。

第五章

90　＜亞姜特耶＞，細部，1874年，149X115公分，杜奈美術館。

91　＜安娜貝爾‧李＞，1879-1881年，中國水墨畫，巴黎國家圖書館。

92上　夏姆作＜有關1868年沙龍展評審委員＞幽默畫，巴黎國家圖書館。

92下　巴吉爾作＜康達米尼街畫室＞，細部，1870年，98X128公分，巴黎奧塞博物館。

93上　咖啡館內景（蓋柏咖啡館），1869年，水墨畫，美國麻州劍橋，賦格美術館。

93下　雷米特＜作畫的馬內＞，木炭畫，34X29公分，個人收藏。

94上　＜船上作畫的莫內＞，1874年，50X64公分，奧特羅，希克博物館。

94左下-95下　諷利參加1875沙龍展的＜亞薑特耶＞的文字細部及幽默畫，巴黎國家圖書館。

94右下　＜亞姜特耶＞，1874年，149X115公分，杜奈美術館。

95上　＜船上＞，1874年，97.1X130.2公分，紐約大都會博物館，亞佛麥耶夫人捐贈。

96左、中　莫內＜蒙多葛街＞，1878年，巴黎奧塞博物館。

96下　＜拄拐扙的人＞，1878年，紐約大都會博物館。

96-97　＜王子殿下街旗幟飄揚＞，全圖與細部，1878年，65.5X81公分，美國加州馬里布，保羅‧蓋帝博物館。

98　《當代周刊》29期，1873年，94.6X83公分，亞爾佛‧樂‧普洛作的幽默畫（嘲諷博克咖啡屋），巴黎國家圖書館。

99　＜博克咖啡屋＞，1873年，94.6X83公分，卡羅‧狄昇收藏，費城美術館。

100　寶加照片，巴黎國家圖書館。

100-101　寶加＜馬內畫像＞水彩畫，巴黎奧塞博物館。

101　寶加＜馬內夫婦＞畫作，1868-1869年，65X71公分，日本Kitakyushu市立美術館。

102-103上　1881年，西鐵路局給馬內回信的部分文字，巴黎藝術考古博物館。

102-103　＜鐵路＞（1872-1873年），93.3X111.5公分，華盛頓國家畫廊，亞佛麥耶‧歐哈斯捐贈。

104　＜洗衣婦＞，1875年，145X115公分，美國賓州，巴恩斯基金會。

104-105　＜史帝芬‧馬拉美畫像＞，1876年，27X36公分，巴黎奧塞博物館。

105　馬內為馬拉美＜午後的牧神＞詩作所畫的插圖，巴黎國家圖書館。

第六章

106　＜李子酒＞，細部，1878年，73.6X50.2公分，華盛頓國家藝術畫廊。

107　達爾曼紐拍攝的馬內照片。

108上　亨利‧伯恩斯坦童年，1881年，135X97公分，個人收藏。

108下　＜克萊孟梭人畫像＞，1879-1880年，94X74公分，巴黎奧塞博物館。

109　持調色盤的自畫像，1879年，83X67公分，個人收藏。

110左、右、110-111　＜溫室中＞，全圖與細部，1879年，115X150公分，柏林，史塔利希博物館國家畫廊。

110下　女演員艾倫‧安德菲，照片。

111 ＜李子酒＞，1878年，73.6X50.2公分，華盛頓國家畫廊。

112左 艾米莉・安普兒扮演卡門畫像，1879-1880年，91.5X73.5公分，費城美術館。

112右 ＜咖啡館＞的腿部練習，1880年，方格紙水彩速描，巴黎，羅浮宮博物館臨摹畫室。

113左 ＜跳水的伊莎貝爾＞，1880年，水彩畫，羅浮宮博物館臨摹畫室。

113右 ＜帶花邊帽的伊莎貝爾＞，1880年，水彩畫細節，羅浮宮博物館，臨摹畫室。

114、114-115 ＜維也納女子＞，伊瑪・布爾晶畫像，硬紙板粉彩畫，全圖與細部，1880年，54X46公分，巴黎羅浮宮博物館，臨摹畫室。

115上、下 ＜戴黑帽的梅希，羅洪＞。全圖與細部。粉彩畫54X44公分，法國第戎美術館。

116左 《哈姆雷特》劇中的福爾，照片。

116右、117左 扮演哈姆雷特的福爾，全圖與細部，1877年，196X130公分，德國艾森，佛克旺博物館。

117右 諷刺＜福爾扮演哈姆雷特＞的幽默畫，作者不詳，巴黎，藝術考古圖書館。

118 ＜歌劇院的化妝舞會＞草圖，私人收藏。

118-119 ＜歌劇院的化妝舞會＞，1873年，59X72.5公分，華盛頓國家畫廊，亞佛麥耶夫人捐贈。

120 ＜溜冰場＞，1877年，92X72公分，美國麻州劍橋，賦格美術館。

121 ＜娜娜＞，1877年，154X115公分，漢堡，肯士特豪爾。

122左 天堂咖啡館鉛筆畫，巴黎國家圖書館。

122右 ＜咖啡館＞，1878年，78X84公分，瑞士，奧斯卡・雷亞特收藏。

122-123 ＜咖啡館中的喬治・莫爾＞，1879年，粉彩畫，55.3X35.3公分，紐約大都會博物館，亞佛麥耶夫人捐贈。

123 ＜拉杜里老爹之家＞，1879年，93X112公分，比利時，杜奈美術館。

124上 瘋狂牧羊女酒吧的大廳氣氛，照片細部圖。

124下、125、126 ＜瘋狂牧羊女酒吧＞，全圖與細部圖，油畫，1881-1882年，96X130公分，倫敦，庫道德學院畫廊。

126-127 馬內簽名。

127 費香李，1880年，寫給伊莎貝爾・樂蒙利耶的一封水彩信，巴黎羅浮宮博物館，臨摹畫室。

128 ＜玫瑰與鬱金香＞，1882年，56X36公分，個人收藏。

文獻與見證

129 ＜瘋狂牧羊女酒吧＞幽默畫，巴黎藝術與考古圖書館。

130 馬內照片，那達攝影。

132 馬內臨摹哥雅＜帕多美物館＞銅，版畫，巴黎，圖家圖書館。

135 馬內照片，卡加攝影。

136 摘自1880年馬內致居美夫人的一封信，羅浮宮博物館臨摹畫室。

137左 ＜瑪格麗特小公主＞，蝕刻畫，臨摹維拉斯蓋茲。

137右 菲力普二世銅版畫，臨摹維拉斯蓋茲，巴黎國家圖書館。

138-139 ＜大排長龍的肉舖＞銅版蝕刻畫，1870-1871年，巴黎國家圖書館。

140上 ＜艾娃，糞札勒畫像＞，石版畫，巴黎國家圖書館。

140下 ＜貝特，莫里索＞，石版畫，巴黎國家圖書館。

141 ＜水晶瓶中的康乃馨與鐵線蓮＞，1882年，56X35公分，巴黎・奧塞博物館網球場畫廊。

143 三封給伊莎貝爾・樂蒙莉耶的水彩信，1880年，羅浮宮博物館臨摹畫室。

144 夏姆作有關＜奧林匹亞＞的幽默畫，巴黎，藝術考古圖書館。

146 ＜奧林匹亞＞，1867年，水墨畫，巴黎・國家圖書館。

148 封登・拉杜＜巴提紐畫室＞細部圖，1870年，204X273.5公分，巴黎，奧塞博物

＜ 寂靜 ＞，馬內的雕刻作品。

索引

< 耍狗熊的人 > ，鉛筆畫。

< 海灘上的女人 > 與< 貓 > 兩幅素描。

編者的話

時報出版公司的《發現之旅》書系，獻給所有願意親近知識的人。

此系列的書有以下特色：

第一，取材範圍寬闊。每一冊敘述一個主題，全系列包含藝術、科學、考古、歷史、地理等範疇的知識，可以滿足全面的智識發展之需。

第二，內容翔實深刻。融專業的知識於扼要的敘述中，兼具百科全書的深度和隨身讀物的親切。

第三，文字清晰明白。盡量使用簡單而清楚的文字，冀求人人可讀。

第四，編輯觀念新穎。每冊均分兩大部分，彩色頁是正文，記史敘事，追本溯源；黑白頁是見證與文獻，選輯古今文章，呈現多種角度的認識。

第五，圖片豐富精美。每一本至少有200張彩色圖片，可以配合內文同時理解，亦可單獨欣賞。

自《發現之旅》出版以來，這樣的特色頗受讀者支持。身為出版人，最高興的事莫過於得到讀者肯定，因為這意味我們的企劃初衷得以實現一二。

在原始的出版構想中，我們希望這一套書能夠具備若干性質：

●在題材的方向上，要擺脫狹隘的實用主義，能夠就一個人智慧的全方位發展，提供多元又豐富的選擇。

●在寫作的角度上，能夠跨越中國本位，以及近代過度來自美、日文化的影響，為讀者提供接近世界觀的思考角度，因應國際化時代的需求。

●在設計與製作上，能夠呼應影像時代的視覺需求，以及富裕時代的精緻品味。

為了達到上述要求，我們借鑑了許多外國的經驗。最後，選擇了法國加利瑪 (Gallimard) 出版公司的 *Découvertes* 叢書。

《發現之旅》推薦給正值成長期的年輕讀者：在對生命還懵懂，對世界還充滿好奇的階段，這套書提供一個開闊的視野。

這套書也適合所有成年人閱讀：知識的吸收當然不必停止，智慧的成長也永遠沒有句點。

生命，是壯闊的冒險；知識，化冒險為動人的發現。每一冊《發現之旅》，都將帶領讀者走一趟認識事物的旅行。

發現之旅 53

馬內

「我畫我看到的！」

原著：Françoise Cachin
譯者：李瑞媛
主編：趙慧珍
美術編輯：鍾佩伶
董事長
發行人：孫思照
總經理：莫昭平
總編輯：林馨琴
出版者：時報文化出版企業股份有限公司
　　　　台北108和平西路三段240號4樓
　　　　發行專線（02）2306-6842
　　　　讀者服務專線 080-231-705　（02）2304-7103
　　　　讀者服務傳眞（02）2304-6858
　　　　郵撥 0103854～0 時報出版公司
　　　　信箱：台北郵政79～99信箱
　　　　時報悅讀網：http://www.readingtimes.com.tw
　　　　電子郵件信箱：ctpc@readingtimes.com.tw
印刷：詠豐彩色印刷有限公司
　　　　初版一刷：二〇〇一年七月十六日
　　　　定價：新台幣二五〇元
　　　　行政院新聞局局版北市業字第80號
　　　　版權所有　翻印必究
（缺頁或破損的書，請寄回更換）

ISBN 957-13-3426-x

國家圖書館出版品預行編目資料

馬內：「我畫我看到的！」 / Françoise Cachin 原
著 ； 李瑞媛譯． — 初版． — 台北市：時報
文化，2001 [民90]
　　面； 公分． — （發現之旅；53 ）
　　含索引
　　譯自：Manet：《 j'ai fait ce que j'ai vu 》
　　ISBN 957-13-3426-x (平裝)

1. 馬內 (Manet, Edouard, 1832-1883) - 傳記
2. 畫家 – 法國 – 傳記

940.9942　　　　　　　　　　　　90010165

編號：	書名：
姓名：	性別：＿＿＿＿1.男　2.女
出生日期：　　年　　月　　日	身份證字號：

＿＿＿＿＿學歷：1.小學　2.國中　3.高中　4.大專　5.研究所（含以上）

＿＿＿＿＿職業：1.學生　2.公務（含軍警）　3.家管　4.服務　5.金融

6.製造　7.資訊　8.大眾傳播　9.自由業　10.農漁牧

11.退休　12.其他

地址：＿＿＿＿＿＿＿縣（市）＿＿＿＿＿＿＿鄉鎮區＿＿＿＿村＿＿＿＿里

＿＿＿鄉＿＿＿＿＿路（街）＿＿段＿＿巷＿＿弄＿＿號＿＿樓

郵遞區號＿＿＿＿＿＿＿

時報出版
CHINA TIMES PUBLISHING COMPANY

地址：台北市108和平西路三段240號4F
電話：(080) 231-705 （讀者免費服務專線）
(02) 2306-6842。2302-4075 （讀者服務中心）
郵撥：0103854-0 時報出版公司

請寄回這張服務卡（免貼郵票），您可以——
● 隨時收到最新消息。
● 參加專為您設計的各項回饋優惠活動。

發現之旅
無限延伸的地平線
不斷探索的眼睛和心靈

(下列資料請以數字填在每題前之空格處)

_____ 你從哪裡得知本書？
① 書店 ② 報紙 ③ 雜誌 ④ 電視 ⑤ 廣播
⑥ 親友介紹 ⑦ 書展 ⑧ DM廣告傳單 ⑨ 其他 _____

_____ 請問這是別人送你的書嗎？
① 是。由 _____ 贈送 ② 不是，是自購 ③ 其他 _____

_____ 你如何購買 ① 單冊 ② 多冊 ③ 全套

你認為本書：
_____ 內容豐富完整 ① 非常滿意 ② 滿意 ③ 普通 ④ 不滿意 ⑤ 非常不滿意
_____ 文字通順優美 ① 非常滿意 ② 滿意 ③ 普通 ④ 不滿意 ⑤ 非常不滿意
_____ 圖片齊全詳細 ① 非常滿意 ② 滿意 ③ 普通 ④ 不滿意 ⑤ 非常不滿意
_____ 編輯仔細嚴謹 ① 非常滿意 ② 滿意 ③ 普通 ④ 不滿意 ⑤ 非常不滿意
_____ 封面／設計 ① 非常滿意 ② 滿意 ③ 普通 ④ 不滿意 ⑤ 非常不滿意
_____ 印刷精美 ① 非常滿意 ② 滿意 ③ 普通 ④ 不滿意 ⑤ 非常不滿意
_____ 定價合理 ① 非常滿意 ② 滿意 ③ 普通 ④ 不滿意 ⑤ 非常不滿意
其他意見 _____

_____ 你為什麼購買《發現之旅》？(可複選)
① 內容及題材吸引人
② 頗具出版創意，值得購藏
③ 圖片豐富，印刷精美
④ 對特定主題有興趣，想深入研究瞭解
⑤ 親友／同學／朋友推薦介紹
⑥ 特價促銷中，覺得划得來
⑦ 已有多國版本，對品質有信心
⑧ 其他 _____

_____ 你會再購買《發現之旅》系列的書嗎？
① 會 ② 不會。原因 _____